高等院校数字艺术设计系列教材

色彩构成

原理与实战策略（第二版） 杨诺 张驰 编著

U0358459

清华大学出版社
北京

内容简介

本书主要针对色彩构成进行讲解。作者避免了传统构成理论较为枯燥的讲解方式,通过简洁的文字,更轻松地将理论传达给读者,并且顺应设计时代的潮流,结合计算机软件的技术讲解,将二者有机地结合在一起,理论联系实际,使读者在书中不仅能够学到设计的方法,还能学到通过软件来表达设计的想法。

本书共分9章,包括随处可见的色彩、从认识色彩开始、传统色彩与数字色彩、色彩推移、色彩对比、色彩调和、色彩的心理感受、色彩启示、色彩构成在设计实践中的应用。每章均配有理论讲解、范图演示、实例操作等内容。在每一个实例操作中都有详细的理论分析、计算机软件的具体操作方法。

本书结构合理,内容实用,可作为高等院校艺术设计相关专业的教材,也适合设计自学者、爱好者作为学习辅助用书。

图书在版编目(CIP)数据

色彩构成原理与实战策略 / 杨诺,张驰编著. —2版. —北京:清华大学出版社,2021.5(2025.1重印)
高等院校数字艺术设计系列教材
ISBN 978-7-302-57978-6

Ⅰ. ①色… Ⅱ. ①杨… ②张… Ⅲ. ①色彩学—高等学校—教材 Ⅳ. ①J063

中国版本图书馆CIP数据核字(2021)第065463号

责任编辑:李　磊
封面设计:边家起
版式设计:孔祥峰
责任校对:成凤进
责任印制:丛怀宇

出版发行:清华大学出版社
　　　　　网　　　址:https://www.tup.com.cn,https://www.wqxuetang.com
　　　　　地　　　址:北京清华大学学研大厦 A 座　　　　邮　　编:100084
　　　　　社 总 机:010-83470000　　　　　　　　　　　邮　　购:010-62786544
　　　　　投稿与读者服务:010-62776969,c-service@tup.tsinghua.edu.cn
　　　　　质 量 反 馈:010-62772015,zhiliang@tup.tsinghua.edu.cn
印 装 者:三河市铭诚印务有限公司
经　　销:全国新华书店
开　　本:190mm×260mm　　　　印　　张:10　　　　字　　数:255 千字
　　　　　(附小册子1本)
版　　次:2016 年 12 月第 1 版　　2021 年 7 月第 2 版　　印　　次:2025 年 1 月第 3 次印刷
定　　价:59.80 元

产品编号:090094-01

三大构成是众多设计专业的入门课程，是必不可少的基础课。三大构成包括平面构成、立体构成和色彩构成。本书着重于色彩构成内容的介绍，同时兼具现代设计手段的特征，结合计算机的操作技术，一举解决艺术设计与表现两个方面的问题。

构成课是基础，计算机设计软件也是必备知识。在计算机技术高度发达的今天，将设计知识与计算机技术结合起来，是顺应时代发展需求的。如果可以从学习设计的起步阶段就与计算机结合，二者会更加融合，这对于刚刚步入专业学习的初学者来说也是一个更好的起点，对未来学习更复杂的设计理论和更先进的计算机技术起到奠定基础的作用。构成与计算机结合在现在设计专业的教学中已不是新课题，而目前大多数的教学方法中二者略显脱节。本书将在构成理论与计算机技术之间找到恰当的契合点，通过实例将它们结合起来一起讲解，学生在了解构成概念的同时，也学会使用计算机技术去表现设计目标。

本书使用 Adobe 软件的 CC 版本，建议读者在学习的时候选择相同的版本。本书的软件技术讲解适用于初学者，但应注意本书并不是完全的软件操作讲解图书，所以对于软件的讲解内容更多地侧重于与构成表现相关的技术。书中的软件技术在开始部分讲解得较为细致，随着理论的延伸，操作的讲解也会逐步加快速度，而省去一些中间基础环节。读者在学习的时候应按照书中的章节顺序进行。

作者在实例演示的时候更多地侧重于学习方法的引导，使用一个软件完成同一个目标可能会有很多种方法，书中将会引导读者如何选择一种最为快捷、规范的方法达到设计目标。软件的具体操作方法不是学习的最终目的，如何更加灵活地使用软件，更加快捷地达到设计目标，才是本书要带给读者的重要内容。

本书由杨诺、张驰编著。在成书的过程中，李兴、刘晓宇、高思、王宁、杨宝容、白洁、张乐鉴、张茫茫、赵晨、赵更生、马胜、陈薇等人也参与了部分编写工作。由于作者编写水平有限，书中难免有疏漏和不足之处，恳请广大读者批评指正。

本书提供了 PPT 教学课件和考试题库答案等立体化教学资源，扫一扫下面的二维码，推送到自己的邮箱后即可下载获取。

编　者

目　录

第8章 色彩启示

第9章 色彩构成在设计实践中的应用

第1章 随处可见的色彩

本章概述：

本章通过作品赏析，带领读者进入色彩的世界，以感性认识的方式去感受色彩，寻找不同领域的图片，尝试独立去分析色彩。

教学目标：

通过对本章作品的赏析和课后素材的搜集，使读者逐步融入色彩构成的学习中，了解色彩的重要性。

本章要点：

认识到色彩是我们生活中的重要组成部分，任何一种设计都离不开色彩的设计。

ALL WEB DESIGN LOGO DESIGN ILLUSTRATION PHOTOGRAPHY VIDEO

"新家是浅黄色的墙壁，要买什么颜色的窗帘呢？"

"今天想要穿那件嫩嫩的绿色上衣，要配什么颜色的裤子呢？"

"拍了一张美美的照片，以什么色调上传到网络上呢？"

"我的 PPT 配什么颜色的标题，才能让领导喜欢呢？"

……

每天每时每刻，我们都置身于色彩的世界中，色彩在你身上，在你眼中，也在你心里。无论是设计专业的学生、爱好者，还是忙碌的上班族，色彩都在时时刻刻影响着你，色彩的知识、色彩搭配的方法已成为一项生存的基本技能。色彩构成课就是讲解这项生存技能的原理，介绍配色的方法和技巧。色彩知识体系虽然复杂，但并不是无从下手，找对途径，能够事半功倍。

色彩知识的学习是一个循序渐进的过程，首先要从感性认识开始，下面就一起来感受一下色彩在人们身边的表现。

1.1 蒙德里安的色彩影响

蒙德里安是一位极具个性的画家，是风格派的代表人物，被后人尊称为"新造型主义之父"。在他后期的作品中，通过垂直与水平线平衡动势，配合红、黄、蓝、黑、白等最纯粹的色彩，创造出表里平衡、物质与精神的平衡，如图 1-1 和图 1-2 所示。

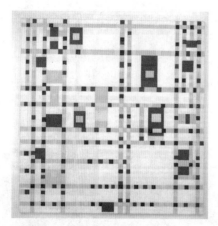

图 1-1　蒙德里安的作品 1

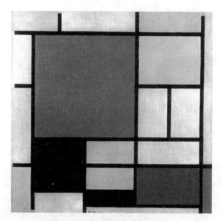

图 1-2　蒙德里安的作品 2

　　蒙德里安的作品风格影响了现代设计，很多设计师借鉴其"格子画"的风格，应用于服装设计、室内装饰、标志设计等诸多领域。设计作品中强烈的形式感、简洁明快的配色使其充满了个性化的时尚气息，如图 1-3 所示。

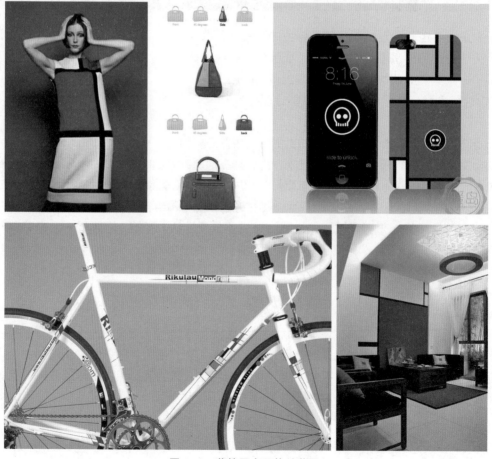

图 1-3　蒙德里安风格的作品

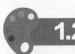

1.2　分形艺术

　　分形艺术是一种利用计算机软件制作的色彩极其绚丽的图形，又与计算机绘画不同，它是利用数学的手段进行创造，在一张空白的纸上创建图像，通过对分形图的颜色、光线、构图和透视的把握，产生一种抽象的意境，这是科学与艺术的融合。在这些分形图中色彩之美发挥到了极致。图 1-4 为意大利的女艺术家 Silvia Cordedda 创造的一组花的分形，利用三维抽象的图形展现花的美感，色彩明亮通透，令人惊艳无比。

图 1-4　花的分形艺术

1.3　设计作品

　　在很多设计作品中，色彩起着至关重要的作用，例如在标志设计中，同样的图形不同的配色会产生不一样的视觉感受；在包装设计中，可以使用不同的色彩搭配区分不同的商品内容。另外，在海报设计、界面(UI)设计和网页设计等领域，色彩的运用也是十分重要的，如图1-5至图1-11所示。

图 1-5　标志设计

图 1-6　包装设计

图 1-7　海报设计 1

图 1-8　海报设计 2

图 1-9　海报设计 3

图 1-10　UI 设计　　　　　　　　　　　图 1-11　网页设计

1.4　课后作业

　　作业内容：利用拍摄照片、网上搜集等方式收集身边美的色彩，寻找不同领域的图片若干张，不少于 50 幅，选择其中 10 幅在课堂中讲解你觉得它哪里吸引你。

　　建议课时：8 课时，授课 2 课时，实践 6 课时。

第2章 从认识色彩开始

本章概述：

本章通过对色彩原理的讲解，带领读者理解色彩从哪里来、色与光的关系，以及色彩三属性的概念。

教学目标：

了解色彩的基本原理和形成的原因，掌握色彩设计中的基础知识：色彩三属性和三原色。

本章要点：

学会使用手绘的方式表现色相环、明度轴、纯度轴，并了解其基本原理。

ALL WEB DESIGN LOGO DESIGN ILLUSTRATION PHOTOGRAPHY VIDEO

学习色彩构成的最终目的是为了更好地进行色彩设计，这是一个过程，需要深入地学习和不断地实践。在学习之前，我们先来认识一下色彩，一起揭开它神秘的面纱。

2.1 一起走近色彩

2.1.1 色彩在哪里

当我们看到一棵茂盛的大树，马上就能感知到它绿色的树叶，这绿色是如何被感知的呢？看似只有一瞬间，实则是一个过程。

首先要具备三个必不可少的条件：光线、眼睛和物体，如图2-1所示。

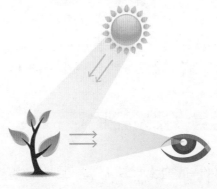

图2-1 感知色彩的三要素

第一步：光线照射到物体上，物体接收和反射光，光进入人的眼睛，此时只是光感知过程的第一步，即物理过程；第二步：光线进入人眼中后，通过视神经反射到大脑中，这个过程为生理过程；第三步：这个信息经大脑皮层传到视觉中枢，人便产生了色的感觉，此部分为心理过程，这样人就完成了对色彩的感知过程，如图 2-2 所示。

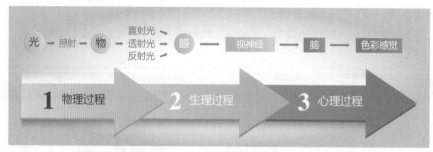

图 2-2　色彩感知过程图

从色彩的感知过程图中可以看到，整个过程经过了很多步骤，那么最终感受到的色彩就会受到多方面的影响，例如不同的光线、不同的物体、不同的生理结构和脑神经……此时我们能够明白绿色的树叶是如何被感知到的了。

2.1.2　色与光的关系

从色彩的感知过程图中可以看到，光是第一位出现的，在感知过程中起到了至关重要的作用，研究色彩必须要先弄明白光与色彩的关系。

一束光线可以被分解为可见光、紫外线、X 射线等不同的成分，如图 2-3 所示。

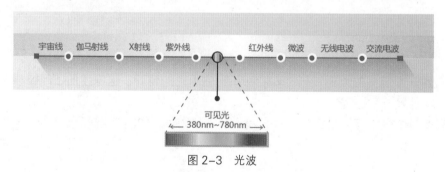

图 2-3　光波

由光波图可以看出，光的破碎产生了色，光是色产生的原因，色是光被感知的结果。著名色彩学家约翰内斯·伊顿曾精准地概括了二者的关系——色是光之子，光是色之母。

2.2　色彩的基本常识

学习色彩首先要了解色彩的一些基本常识，这些知识就像是色彩的敲门砖，带我们进入五彩斑斓的世界。

2.2.1　色彩三属性

学习过绘画或设计的读者一定听说过色彩三属性，即色相、明度和纯度，所有色彩都具有这三个属性，当然黑色、白色和灰色例外。通常我们所说的有彩色，也就是除了黑白灰以外的所有颜色都具备这三个属性。

1. 色相

色相从字面上来看是指色彩的相貌，即人们在生活中通常所说的这是红色，那是绿色等，这种叫法就是对不同色相的称呼。形成不同的色相是由于色光波的不同，由色光谱图中可见到其基本的排列顺序。色光谱中可见光首尾红色与紫色相接形成一个环形，就是大家常见到的色相环，如图2-4所示。

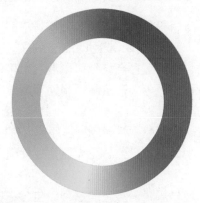

图 2-4　色相变化

色相环是色彩设计中研究色相对比的主要依据，所以要学习色彩设计必须先了解色相环。传统色彩中通常用颜料绘制色相环，现代数字色彩则使用计算机软件制作色相环。

2. 明度

明度是指色彩的明暗程度，所有色彩包括黑白灰在内都具备明度属性。明度属性可以说是色彩三属性中最根本的，它可以独立存在，在所有色彩对比关系中首先要考虑的就是明度对比。很多学习绘画的同学应该都是从学习素描开始，基本掌握了结构素描关系后才开始色彩的学习。

明度中最亮为白色，最暗为黑色，由黑至白递减出若干级的灰色，纵向排列形成明度轴。无彩色的明度如此，有彩色也同样有明度变化，纯色在明度中依据不同的色相占据不同的位置，由纯色至最亮为白，至最暗为黑色，纵向排列为有彩色的明度轴，如图2-5所示。

图 2-5　明度变化

3. 纯度

纯度是指色彩的鲜艳与混浊的程度，无彩色因为没有色相变化，所以也不具备纯度变化。有彩色中某纯色与不同明度的灰色相混形成若干灰色，横向排列成为纯度轴，如图 2-6 所示。纯度是三属性中表现力最弱的一个，很多色彩设计新手往往只会使用纯色，想不到用纯度较低的颜色，或是不会用、不敢用，而巧妙的纯度对比是可以提高作品的整体气质的。

图 2-6　纯度变化

2.2.2　两种三原色

三原色是指所有色彩可以归纳为最基本的三种色相，通过这三种色相可以混合出其余所有的颜色。由于我们研究的色彩所应用的范围不同，从而形成两种三原色。

在绘画时，使用黄色与红色可以混合出橙色，黄色与蓝色可以混合出绿色，这里用到的红色、黄色、蓝色就是三原色，在绘画、印刷等需要使用颜料的时候就是基于这三种色相为基本原色的，被称作颜料的三原色。

另外还有一种原色体系是色光三原色，例如计算机屏幕、手机屏幕，其显示色彩的原理是以红、绿、蓝三种色光为基本原色，互相混合成任何一种色光，色光三原色也是基于人的视觉生理特征而形成的。

色光三原色与颜料三原色的三种原色各不相同，它们的混合方式也不同。色光三原色为加光混合，也称作加色法，如图 2-7 所示。多色光相混，越混越浅，三原色色光相加成白色。颜料三原色为减光混合，也称作减色法，如图 2-8 所示。多色彩混合，越混越深，三种色彩颜料相加成黑色（实际达不到纯黑色）。

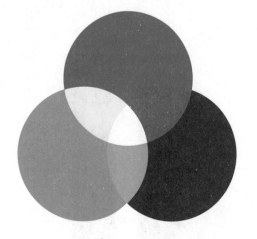

图 2-7　色光三原色

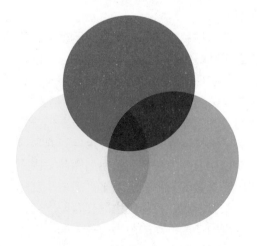

图 2-8　颜料三原色

2.3　课后作业

作业内容：采用手绘的方式绘制 24 色色相环。使用水彩纸绘制 24 色色相环、9 级明度轴、9 级纯度轴，并用黑卡纸装裱。

作业要求：4 开纸。

建议课时：讲授 8 课时，作业实践 4 课时。

1. 手绘色相环

>01 在白色的水彩纸上用圆规、铅笔绘制圆形，平分为 24 个色块，为了保证最终画面平整，建议将水彩纸裱在画板上。

>02 准备 3 种颜料作为三原色，建议黄色使用淡黄色，蓝色使用湖蓝色，红色使用桃红色。

>03 将 3 种颜色互相混合，每种颜色之间分为 7 步，再加上 3 个原色，共计 24 种颜色，形成 24 色色相环，如图 2-9 所示。

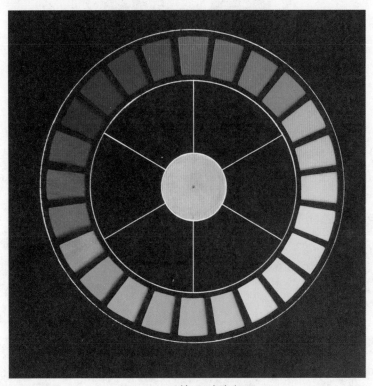

图 2-9　手绘 24 色色相环

2. 手绘明度轴

>01 在白色水彩纸上用铅笔绘制 9 个长方形，并垂直方向排列。

>02 将白色放在最上面一格，黑色放在最下面一格，纯色放在中间位置，纯色的位置应该由其本身的明度确定，例如淡黄色应该放在靠上的位置，橙色应该比黄色位置下移，以此类推。

03 将白色、纯色、黑色之间进行过渡配色，填充在其他格中，如图 2-10 所示。

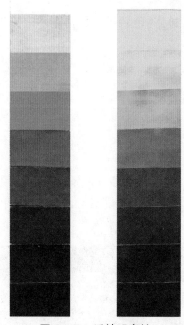

图 2-10　手绘明度轴

3. 手绘纯度轴

01 在白色水彩纸上用铅笔绘制 9 个长方形，并水平方向排列。

02 将纯色放在最左边一格，最右边使用与纯色同明度的灰色，灰色使用白色与黑色调配而成。

03 将纯色与灰色之间进行过渡配色，如图 2-11 所示。

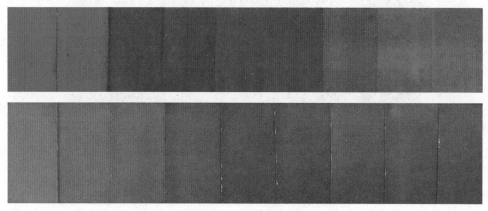

图 2-11　手绘纯度轴

第3章 传统色彩与数字色彩

本章概述：

　　本章初步介绍常用的两个计算机软件，并讲解软件的基础知识及常用的功能。同时，结合上一章中色彩三属性的理论尝试制作几个实例，初步体验色彩理论与软件技术结合的表现形式。

教学目标：

　　掌握两个常用软件的基本功能，了解三种常用颜色模式的理论原理。

本章要点：

　　使用软件制作色彩三原色、色相环图例。

ALL　　WEB DESIGN　　LOGO DESIGN　　ILLUSTRATION　　PHOTOGRAPHY　　VIDEO

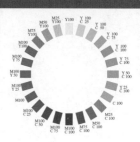

　　传统的色彩设计多采用手绘的方式，手绘色彩较为自然，绘制起来可以随心所欲，有时会有偶然的效果为设计作品增色不少。然而，手绘的色彩受纸张、颜料等工具材料的限制而难免有一些瑕疵。随着计算机技术的发展，其在设计领域中已占据了主导地位，尤其在色彩设计方面，数字化的色彩使色彩设计标准化更严谨，可以应对传输、输出、印刷等诸多方面。

3.1　常用软件介绍

　　计算机本身只是一个工具，它的色彩体系源于传统的色立体，通过新的媒介重新整合成新的标准而应用于计算机色彩体系中。一般在实际色彩设计中或是学习色彩构成课时会接触到不同的计算机软件，下面介绍一下这些常用的软件。

3.1.1　Adobe Photoshop

　　Adobe 公司的旗舰产品 Photoshop，是当前设计界公认最好的图像处理软件之一，其功能强大，应用领域广泛，是设计人员必须掌握的基本工具。Photoshop 软件更新较快，本书中将使用中文版 Photoshop CC 进行范例演示，如图 3-1 所示。

图 3-1　Adobe Photoshop

Photoshop 常被称为 PS，属于图像处理类软件。该软件可用于处理位图，其画面由像素点排列而成，画质细腻，层次丰富，可通过扫描、拍摄、绘制等方式得到。位图图像的质量受分辨率的影响，即单位面积内的像素数量。像素数量越多，图像越清晰；反之，像素数量越少，图像清晰度会相对下降。因此，位图图像放大到一定程度后会模糊，出现锯齿状，如图 3-2 所示。

图 3-2　位图放大后出现锯齿状

3.1.2　Adobe Illustrator

Illustrator 是 Adobe 公司出品的又一款知名软件，常被称为 AI，属于矢量图形类软件，主要应用于出版、多媒体和平面设计等行业。设计者可根据自己的创意绘制矢量图形、标志等，并且能够与 Photoshop 之间无缝链接，共同完成设计任务。

矢量图形是用数字计算的方法来描述对象，因此图像不受尺寸、质量的限制，始终保持高度的清晰，同时只占用较小的内存空间，因此被很多设计人员所钟爱，如图 3-3 所示。

图 3-3　矢量图放大后仍然清晰

3.2　软件基本常识

　　本书的主要内容不是详细讲解软件，而是更侧重于具体案例中的实际操作方法及使用软件设计色彩的思路。因此，无法将软件中的所有功能都一一讲解，但考虑到阅读本书的读者基础可能参差不齐，所以在本节会对软件的基本界面、常用功能进行简单介绍。在本系列图书中的另一本讲解平面构成的书中是以 Photoshop 软件为主介绍的，因此本书以 Illustrator 为主要演示软件介绍。实际上，这两个软件在基本功能、界面布局、快捷键等方面都比较相似，所以本节只介绍其中一个软件。

3.2.1　操作界面介绍

　　启动 Illustrator，打开一幅矢量图，此时看到的是软件的全部界面，如图 3-4 所示。

图 3-4　Illustrator 软件界面

　　Illustrator 软件界面包括如下组成部分。

1. 菜单栏：软件的所有命令、功能都可以在菜单栏中找到。

2. 属性栏：一些常用功能的快捷方式，根据所选对象的变化而变化。

3. 工具箱：工具所在位置，单击可以激活该工具，双击某些工具可以调出相应的对话框。

4. 面板区：常用面板所在位置，默认为折叠状态，单击三角形按钮后可展开。

5. 状态栏：显示一些文档或当前工作状态的信息，单击右边的三角形按钮可改变显示内容。

6. 文档区：白色部分为当前所设置的文档大小，内部为有效文件区。

7. 草稿区：灰色部分也可作为工作操作区，但在正式文档之外，可随文档保存。

当前界面为 Illustrator 软件的初始设置界面，可以根据需要进行摆放，在"窗口"/"工作区"菜单命令中，可找到多种软件预设的界面形式。当然，也可以依据个人的喜好摆放各个区域后，选择菜单"窗口"/"工作区"/"新建工作区"命令，将工作区存储起来。

Photoshop 软件的界面与 Illustrator 软件基本一致，只有一个不同之处，即 Photoshop 的工作区之外，也就是图 3-5 中灰色部分是不可以摆放内容的。

图 3-5　Photoshop 软件界面

3.2.2　基本常识介绍

1. 分辨率

前面讲解过 Photoshop 中的图像是位图，而 Illustrator 中的图形是矢量图，这两者的主要区别就是位图由像素点组成，其清晰度会受分辨率的影响，而矢量图则不会有这样的顾虑。所谓分辨率是指图像中单位面积内所包含像素点的多少。分辨率越高，像素点越多，图像越清晰，但所占内存也会越大；反之，分辨率越低，像素点相对减少，清晰度会降低，所占内存也会相对较小。分辨率这一概念，只会出现在 Photoshop 中，Illustrator 中不需要考虑分辨率的问题。

下面来看一看两个软件中新建文件的差别。在 Photoshop 中，选择菜单"文件"/"新建"命令，在弹出的对话框中会看到相关设置，例如宽度、高度、单位、分辨率、颜色模式等，如图 3-6 所示。在 Illustrator 中新建文档，在弹出的对话框中可以看到同样的设置，例如宽度、高度、单位、颜色模式、栅格效果等，如图 3-7 所示。虽然这两个软件中都有与像素有关的选项，但有所区别。Photoshop 中的分辨率是指图像中单位面积内所包含的像素点数，Illustrator 中的栅格效果并没有在常规设置一栏，而是在"高级"选项栏中，是指将矢量图转换为位图后的分辨率数值。

图 3-6　Photoshop"新建"对话框

图 3-7　Illustrator"新建文档"对话框

2. 颜色模式

颜色模式是一个重要的概念，不同的颜色模式针对不同的应用领域。本书主要研究色彩知识，有关计算机软件中的色彩会在后面的章节中详细解释。

3. 文件格式

在使用软件的过程中都需要随时保存以防死机，选择菜单"文件"/"存储"命令，或按快捷键Ctrl+S，都可以存储文件。如果是第一次存储，会弹出"存储为"对话框，可以看到多种文件格式可选。不同的软件会对应不同的文件格式，下面对常用格式进行介绍。

JPEG：在 Photoshop 中可直接存储为该格式；在 Illustrator 中选择菜单"文件"/"导出"命令，可看到该格式。这是最常用的文件格式之一，采用有损压缩的方式可以将文件的内存控制在很小的范围内。支持常用的颜色模式，但不能存储通道。

TIFF：在 Photoshop 中可直接存储为该格式；在 Illustrator 中选择菜单"文件"/"导出"命令，可看到该格式。这种位图格式最初用在桌面印刷和排版中。在 Photoshop 中可以保存路径和图层，属于无损压缩，图像较为清晰，但所占内存较大。

AI：Illustrator 默认的矢量文件格式，可以最大限度地保存软件中的所有功能，常用于出版、插画、网页设计等领域。

EPS：使用专用的打印机描述语言，可同时存储矢量信息和位图信息。在 Photoshop 和 Illustrator 软件中均可打开。

CDR：CorelDRAW 软件的专用格式，可存储矢量信息，但其与其他软件的兼容性较差。

3.3 软件基本功能

3.3.1 工具箱

工具箱默认在软件界面的最左边，存储着所有工具，单击工具箱上方的三角形按钮可以将其变成两排或者单排，如图 3-8 所示。

图 3-8　工具箱

当鼠标指针悬浮于某个工具之上持续 2 秒，会显示该工具的名称和快捷键。例如，"椭圆工具"的快捷键为 L 键，"旋转工具"的快捷键为 R 键，如图 3-9 所示。

图 3-9 工具名称和快捷键

当选择某些工具后，在画面空白处单击可以进入该工具选项的对话框，例如"椭圆工具""矩形工具""直线工具"等；某些工具在工具箱图标上直接双击可以调出相应工具选项的对话框，例如"旋转工具""混合工具""画笔工具"等。

3.3.2 放大或缩小

放大或缩小的操作有以下 4 种方法。

(1) 选择"缩放工具"，在画面中每单击一次会放大一个预设的百分比，并且以单击点为放大中心，按住 Alt 键将放大镜变为缩小镜，缩小方法相同；也可以选择"缩放工具"，在需要放大的画面部分拖曳鼠标，松开鼠标后即可放大选择的画面。

(2) 使用快捷键，Ctrl++ 为放大，Ctrl+- 为缩小，Ctrl+0 为适合窗口大小。

(3) 双击工具箱中的"抓手工具"，将适合窗口大小缩放；双击工具箱中的"缩放工具"，将按实际大小缩放。

(4) 选择菜单"窗口"/"导航器"命令，调出"导航器"面板，滑块向左可以缩小，向右可以放大，上方为预览框，其中红色框表示当前窗口，左下角有显示百分比数值，如图 3-10 所示。

图 3-10 导航器

3.4 软件中的色彩

3.4.1 RGB 与色光三原色

1. 原理

RGB 颜色模式的原理源于色光三原色，包含三个基本原色，R 为红色 (Red)，G 为绿色 (Green)，B 为蓝色 (Blue)。每个原色有相等的 0 ~ 255 共 256 级值，以加光混合的方式相混，总共混合出 256×256×256 约 1678 万种颜色。

这一颜色模式所混合出的颜色几乎包括人类视力所及的所有颜色，是目前应用最广的颜色模式之一。所有显示器的颜色都依据 RGB 颜色模式，例如计算机、电视、手机等。

2. 表述方法

RGB 的三个数值都为 255 时为白色，三个数值都为 0 时为黑色，如图 3-11 所示。

图 3-11　RGB 颜色模式中的白与黑

RGB 的三个数值较大且相等时为浅灰色，三个数值较小且相等时为深灰色，如图 3-12 所示。

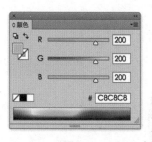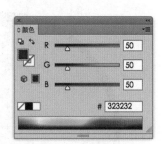

图 3-12　RGB 颜色模式中的浅灰与深灰

R 值为 255、其他两色为 0 时为鲜艳的红色，G 值为 255、其他两色为 0 时为鲜艳的绿色，B 值为 255、其他两色为 0 时为鲜艳的蓝色，这三个色即为 RGB 三原色，如图 3-13 所示。

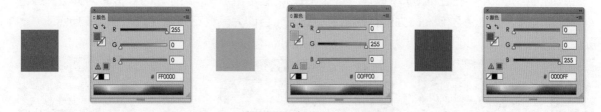

图 3-13　RGB 颜色模式中的三原色

3.4.2　CMYK 与颜料三原色

1. 原理

CMYK 颜色模式的原理源于颜料三原色，包含三个基本原色，C 为青 (Cyan)，M 为品红 (Magenta)，Y 为黄 (Yellow)。每个原色有 0 ~ 100 的百分比值，以减光混合的方式相混。当三色值都为 0 时为白色，三色值都为 100 时为黑色，越叠加越暗。

CMYK 是彩色印刷时采用的四色印刷模式，利用颜料三原色青、品红、黄，再加上黑色油墨，共四种颜色混合形成四色彩色印刷。CMYK 颜色模式的色域要小于 RGB 颜色模式，如果最初使用 RGB 颜色模式，进行最终输出时要转成 CMYK 颜色模式，色彩会明显变灰。这是因为 RGB 颜色模式中一些鲜艳的颜色无法用油墨印刷出来，所以系统自动使用一种接近但较灰的颜色代替。颜料三原色从理论上来讲，三种原色相加应该为黑色，但实际上往往不能得到黑色，而是一种深灰色，因此在计算机的颜色模式中加入了 K，即黑色，形成了 CMYK 四色模式。

2. 表述方式

CMYK 的四个数值都为 0% 时为白色，四个数值都为 100% 时为黑色，如图 3-14 所示。

图 3-14　CMYK 颜色模式中的白与黑

CMYK 四个数值较小且相等时为浅灰色，四个数值较大且相等时为深灰色，如图 3-15 所示。

图 3-15　CMYK 颜色模式中的浅灰与深灰

C 值为 100%、其他色为 0% 时为鲜艳的青色，M 值为 100%、其他色为 0% 时为鲜艳的绿色，Y 值为 100%、其他色为 0% 时为鲜艳的蓝色，这三个色即为颜料三原色，如图 3-16 所示。

图 3-16　CMYK 颜色模式中的三原色

3.4.3　HSB 与色彩三属性

1. 原理

　　HSB 颜色模式的原理源于色彩三属性，H 为色相 (Hue)，S 为饱和度 (Saturation)，B 为明度 (Brightness)。这种颜色模式的学术性更强，对于有绘画基础的读者来说，这种基于三属性的模式很容易理解。

2. 表述方式

　　H 依据色相环的原理，设置数值为 0°～360°，代表了一个色相圆周，其 0°与 360°的色彩相同，首尾相接，如图 3-17 所示。

图 3-17　HSB 颜色模式的 H 值

　　S 为饱和度，设置数值为 0%～100%。数值越低，饱和度越低，色彩越灰；数值越高，饱和度越高，色彩越鲜艳，如图 3-18 所示。

图 3-18　HSB 颜色模式的 S 值

B 为亮度，设置数值为 0% ～ 100%。数值越低，亮度越低，色彩越暗；数值越高，亮度越高，色彩越亮，如图 3-19 所示。

图 3-19　HSB 颜色模式的 B 值

3.5　使用 Photoshop 软件制作两种色彩三原色

3.5.1　利用 Photoshop 中的通道功能制作色光三原色图例

>01 打开 Photoshop 软件，选择菜单"文件"/"新建"命令或按快捷键 Ctrl+N，在弹出的"新建"对话框中新建一个空白文档，设置"宽度"和"高度"均为 20 厘米，"颜色模式"为"RGB 颜色"，"分辨率"为 300 像素 / 英寸，如图 3-20 所示。

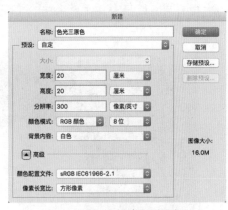

图 3-20　"新建"对话框

>02 单击工具箱下方的"前景色和背景色"按钮，弹出"拾色器"对话框，分别将"前景色"设置为白色，"背景色"设置为黑色，如图 3-21 所示。

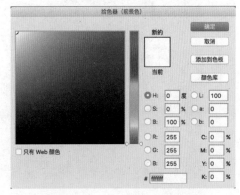

图 3-21　"拾色器"对话框

> **03** 本次制作的图例需要用到通道功能，如果当前界面中没有"通道"面板，选择菜单"窗口"/"通道"命令，会弹出"通道"面板，如图3-22所示。

图3-22 下拉菜单和"通道"面板

> **04** 在"通道"面板中单击红色通道，选择"椭圆工具" ，在画面中间上方位置绘制圆形选区，绘制的同时按住键盘上的Shift键将其保持为正圆形，然后使用快捷键Alt+Del填充前景色白色，如图3-23所示。

图3-23 利用通道制作红色圆形

> 05 在"通道"面板中单击绿色通道，使用"椭圆工具"在画面左下方位置绘制一个正圆形选区，填充白色，如图 3-24 所示。

图 3-24 利用通道制作绿色圆形

> 06 在"通道"面板中单击蓝色通道，使用"椭圆工具"在画面右下方位置绘制一个正圆形选区，填充白色，如图 3-25 所示。

图 3-25 利用通道制作蓝色圆形

07 激活 RGB 通道，此时可以看到红、绿、蓝三种原色叠加在一起，三原色之间互相混合，最终为白色，如图 3-26 所示。

图 3-26　完成色光三原色

3.5.2　利用 Photoshop 中的图层功能制作颜料三原色图例

01 打开 Photoshop 软件，新建文档，设置"宽度"和"高度"均为 20 厘米，"颜色模式"为"CMYK 颜色"，"分辨率"为 300 像素 / 英寸，如图 3-27 所示。

图 3-27　"新建"对话框

02 选择菜单"窗口"/"颜色"命令，或使用快捷键 F6，调出"颜色"面板，单击面板右上方的三角形按钮，在弹出的面板菜单中选择"CMYK 滑块"命令，如图 3-28 所示。

图 3-28 选择"CMYK 滑块"命令

03 选择菜单"窗口"/"图层"命令，或使用快捷键 F7，调出"图层"面板，单击该面板下方的"创建新图层"按钮 ，新建一个图层，自动命名为"图层 1"，如图 3-29 所示。

图 3-29 "图层"面板

>**04** 在"图层1"中，利用"椭圆工具" 在画面中上部位置创建正圆形选区。在"颜色"面板中，将C也就是青色数值调整为100%，按快捷键Alt+Del进行填充，如图3-30所示。

图3-30 填充青色

>**05** 再次新建一个图层，在画面左下方绘制一个正圆形选区。将"颜色"面板中的M也就是品红色数值调整为100%，并使用快捷键Alt+Del进行填充，如图3-31所示。

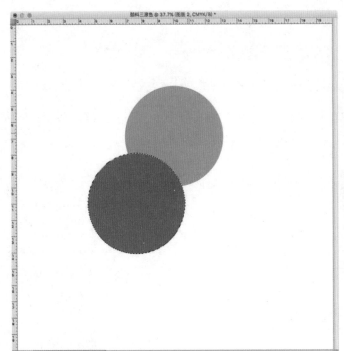

图3-31 填充品红色

06 再次新建一个图层，在画面右下方绘制一个正圆形选区。将"颜色"面板中的 Y 也就是黄色数值调整为 100%，并使用快捷键 Alt+Del 进行填充，如图 3-32 所示。

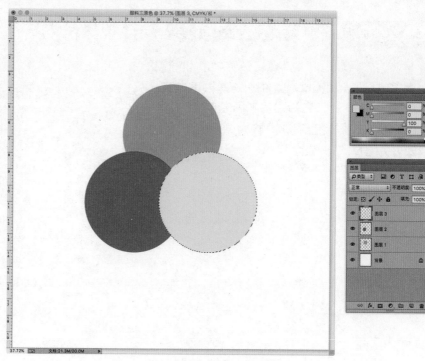

图 3-32　填充黄色

07 在"图层"面板中，分别将这三个图层的图层混合模式改为"正片叠底"，此时可以看到颜料三原色的效果，如图 3-33 所示。

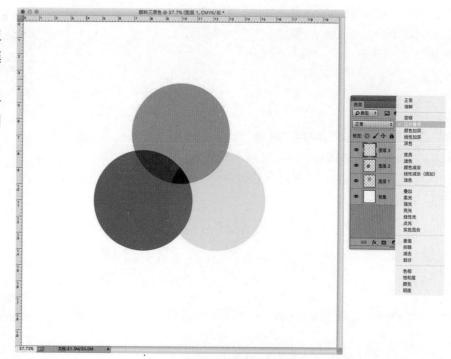

图 3-33　完成颜料三原色

 3.6 使用 Illustrator 软件制作色相环

> **01** 打开 Illustrator 软件，选择菜单"文件"/"新建"命令，在弹出的"新建文档"对话框中设置"宽度"和"高度"均为 10cm，"颜色模式"为 CMYK，如图 3-34 所示。

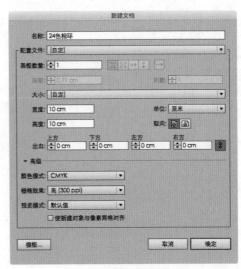

图 3-34　"新建文档"对话框

> **02** 选择"矩形工具"，在画面空白处单击，在弹出的对话框中设置"宽度"和"高度"分别为 0.5cm、0.8cm，确定后生成一个矩形，如图 3-35 所示。

图 3-35　新建矩形

> **03** 选择矩形，使用"选择工具"单击矩形向下拖曳，同时按住 Alt 键复制，按住 Shift 键保持垂直方向拖曳，松开鼠标后得到一个新的矩形，如图 3-36 所示。

图 3-36　复制矩形

>**04** 全部选中两个矩形，在工具箱上双击"旋转工具"，在弹出的"旋转"对话框中，设置"角度"为 15°，单击"复制"按钮，之后看到复制了两个新的矩形，同时旋转了 15°，如图 3-37 所示。

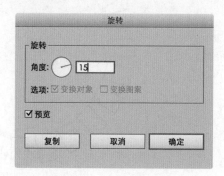

图 3-37 复制并旋转矩形

>**05** 选择菜单"对象"/"变换"/"再次变换"命令，或者使用快捷键 Ctrl+D，重复上一步的操作，再次复制并旋转矩形，反复使用该命令，直至矩形围绕一周，共 24 个矩形，如图 3-38 所示。

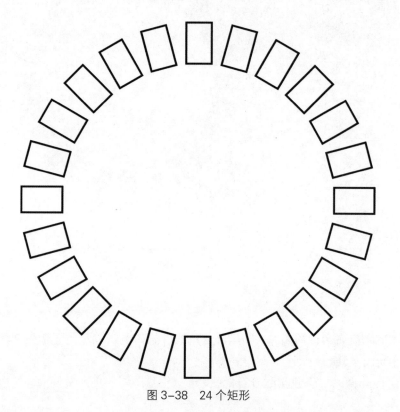

图 3-38 24 个矩形

06 此圆形中共包含 24 个矩形，即 24 个色相，调出"颜色"面板，选择 CMYK 色彩滑块，选择其中最上方的矩形，然后在"颜色"面板中设置 Y 值为 100%，其他数值为 0%，此时填充色变为黄色，将轮廓色设置为无，如图 3-39 所示。

图 3-39 填充黄色

07 使用同样的方法，为其他矩形填色，图中列举出来不同矩形的色彩数值，如图 3-40 所示。

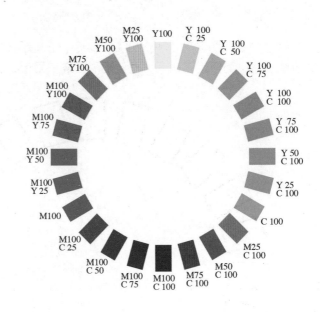

图 3-40 24 色色相环

3.7 课后作业

作业内容：依据本章所讲解的内容，利用计算机软件制作色彩三原色图例和 24 色色相环图例。

作业要求：10cm × 10cm 大小。

建议课时：讲授 4 课时，作业实践 6 课时。

第4章　色彩推移

本章概述：

　　色彩推移是色彩构成的第一个实践课题，本章将通过三属性对色彩推移进行理论分析，并结合软件制作色彩推移的图例。

教学目标：

　　学会色彩推移的基本理论，并能够利用软件制作图例，同时应掌握软件中相应的功能。

本章要点：

　　学会制作色彩推移的图例，同时应了解色彩推移在实际的色彩设计中如何应用。

4.1　什么是色彩推移

　　色彩推移是指色彩按照一定的秩序性进行排列。色彩的秩序感是天生具备的，色彩推移就是模拟这种秩序感，按照色相、明度、纯度的最原始秩序进行排列，把不同的色彩组合起来，这种组合方式是有限制、有规律的，在规律中需求色彩的节奏感、空间感。

　　色彩推移可分为几种，即色相推移、明度推移、纯度推移和综合推移。

4.2　色相推移

4.2.1　概念与分类

　　色相推移是指色彩依照色相环的顺序依次排列，组合成一种渐变形式的过渡色。此种方法可以使画面的色彩搭配丰富而又不凌乱，色彩有序可循。在传统手绘中，色相推移需要把每一个色相依据一定的规律逐个填充，绘制过程复杂，难度较大，如图 4-1 和图 4-2 所示。

图 4-1　手绘色相推移 1

图 4-2　手绘色相推移 2

色相推移又可分为如下三种。

全色相推移：依据 24 色、12 色、6 色色相环推移。

半色相推移：依据色相环中的一个部分色相推移。

两色色相推移：两个不同色相之间进行渐变推移。

4.2.2　利用 Illustrator 制作全色相推移图例

> **01** 打开 Illustrator 软件，选择菜单"文件"/"新建"命令，新建一个文件，在弹出的对话框中，设置"名称"为"全色相推移图例"，"宽度"和"高度"均为 100mm，"栅格效果"为高（300ppi），"颜色模式"为 CMYK，如图 4-3 所示。

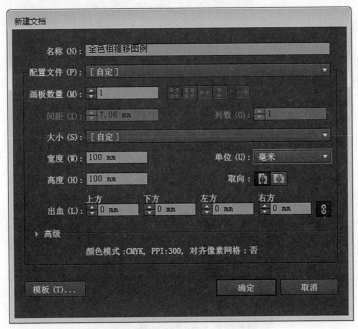

图 4-3　"新建文档"对话框

> **02** 选择工具箱中的"矩形工具" ，绘制一个竖长的矩形，经复制共 24 个，依照次序填充色环中对应的颜色，如图 4-4 所示。

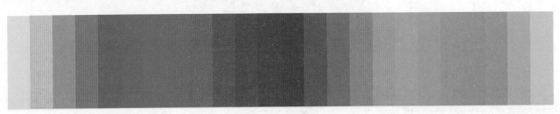

图 4-4　24 色相

> **03** 选择菜单"窗口"/"画笔"命令，或按快捷键 F5 键，调出"画笔"面板，选中 24 个矩形中的 12 个，单击"画笔"面板右上方的三角形按钮，在弹出的菜单中选择"新建画笔"命令，如图 4-5 所示。

图 4-5　"新建画笔"命令

❯04 也可以直接拖曳所选矩形至"画笔"面板，松开鼠标后，弹出对话框，选择新建"图案画笔"，如图 4-6 所示。

图 4-6　选择新画笔类型

❯05 确定后弹出"图案画笔选项"对话框，可以为画笔命名，确定后在"画笔"面板中会看到新建的画笔，依据此方法选择右边的 12 个矩形进行画笔的新建，如图 4-7 所示。

图 4-7　设置画笔参数

>06 利用"钢笔工具"或"直线工具"绘制一条水平直线，选择菜单"效果"/"扭曲和变换"/"波纹效果"命令，弹出"波纹效果"对话框，调整相应参数大小，如图 4-8 所示。

图 4-8　添加波纹效果

>07 去掉线的填充，只保留轮廓线，复制5 条曲线，按快捷键 Ctrl+D，保持垂直对齐，如图 4-9 所示。

图 4-9　复制曲线

❯08 选中第 1、3、5 条
曲线，在"画笔"面板中单击
第一次新建的笔刷；选中第 2、
4 条曲线，单击第二次新建的
笔刷，如图 4-10 所示。

图 4-10　笔刷效果

❯09 选中第 1、3、5 条
曲线，选择菜单"效果"/"纹
理"/"纹理化"命令，在弹出
的对话框中设置参数，效果如
图 4-11 所示。

图 4-11　纹理化参数及效果

❯10 选中第 2、4 条曲线，
选择菜单"效果"/"像素化"/
"晶格化"命令，参数设置和
效果如图 4-12 所示。

图 4-12　晶格化参数及效果

>**11** 全色相推移图例完成，如图 4-13
所示。

图 4-13　全色相推移图例

4.2.3　利用 Photoshop 制作补色推移图例

>**01** 打开 Photoshop 软件，新建一个文件，
设置"名称"为"补色推移图例"，"宽度"和"高度"
均为 100 毫米，"分辨率"为 300 像素 / 英寸，
"颜色模式"为"RGB 颜色"，如图 4-14 所示。

图 4-14　"新建"对话框

>**02** 选择工具箱中的"矩形选区工具"
，在画面中绘制一个长方形选区，约为画面
的四分之一，如图 4-15 所示。

图 4-15　绘制矩形选区

> 03 选择工具箱中的"渐变工具" ◼️ ，在属性栏中的渐变拾色器上单击，如图 4-16 所示。

图 4-16 属性栏中的渐变拾色器

> 04 弹出"渐变编辑器"对话框，单击"新建"按钮，为其重新命名，双击渐变预览条下方的两个色标块，在弹出的拾色器中调整颜色，设置左边色标为 C=100，右边色标为 M=100、Y=100，设置好后单击"确定"按钮退出渐变编辑器，如图 4-17 所示。

图 4-17 编辑渐变

> 05 按 F7 键调出"图层"面板，新建一个图层，快捷键为 Ctrl+Shift+N，或单击"图层"面板下方的"创建新图层"按钮 🔲 ，保持新建图层为激活状态，在做好的选区中拖曳鼠标，同时按住 Shift 键，保持垂直方向，为选区填充刚刚设置好的渐变，按快捷键 Ctrl+D 取消选区，如图 4-18 所示。

图 4-18 填充蓝红渐变

> 06 复制新建的图层，分别 3 次将新建图层拖曳到"创建新图层"按钮上，复制 3 个相同的图层，将 4 个图层依次排列在画面中，如图 4-19 所示。

图 4-19　复制图层

> 07 在"图层"面板中，按住 Ctrl 键的同时依次单击复制的图层，全部选中后单击面板右上方的三角形按钮，在弹出的面板菜单中选择"合并图层"命令，快捷键为 Ctrl+E，如图 4-20 所示。

图 4-20　合并图层

> **08** 选择菜单"编辑"/"变换"/"缩放"命令，或按快捷键 Ctrl+T，画面中出现编辑框，拖曳节点，将渐变调整至与窗口大小相当，按 Enter 键确认退出编辑，如图 4-21 所示。

图 4-21　调整渐变大小

> **09** 将制作好的渐变图层进行复制，选择复制的图层，选择菜单"编辑"/"变换"/"旋转90度"命令，并在"图层"面板中将"不透明度"更改为 50%，如图 4-22 所示。

图 4-22　旋转图层

10 选择复制的图层，选择菜单"滤镜"/"像素画"/"点状化"命令，在弹出的"点状化"对话框中调整相应数值，调整好后单击"确定"按钮退出编辑，如图 4-23 所示。

图 4-23　"点状化"对话框

11 单击"图层"面板右上方的三角形按钮，在弹出的面板菜单中选择"拼合图像"命令，此命令表示将现有所有图层包括背景层全部拼合为一层，如图 4-24 所示。

图 4-24　拼合图像

12 选择菜单"滤镜"/"模糊"/"高斯模糊"命令，在弹出的对话框中调整模糊半径的像素值，如图 4-25 所示。

图 4-25　"高斯模糊"对话框

> **13** 选择菜单"滤镜"/"扭曲"/"旋转扭曲"命令，弹出"旋转扭曲"对话框，调整适当的角度，单击"确定"按钮，如图 4-26 所示。

图 4-26　"旋转扭曲"对话框

> **14** 完成补色推移图例，如图 4-27 所示。

图 4-27　补色推移图例

4.3　明度推移

4.3.1　概念与分类

　　明度推移是指将色彩按照秩序提高或者降低明度，由亮到暗或是由暗到亮依次排列，形成一种渐变的形式。在传统手绘中，明度推移需要把纯色与白色、黑色之间相混，配出 9 个色阶，填充绘制，过程较为复杂，如图 4-28 和图 4-29 所示。

图 4-28　手绘明度推移 1

图 4-29　手绘明度推移 2

　　明度推移又可分为如下两种。

　　单色相明度推移：单一色相中的明度变化，色调单纯而又不失层次感。

　　多色相明度推移：两种或两种以上色相进行明度的秩序变化，色彩丰富而不混乱。

4.3.2　利用 Photoshop 制作单色相明度推移图例

　　❯ 01 打开 Photoshop 软件，选择菜单"文件"/"新建"命令，新建一个文件，在弹出的对话框中，设置"名称"为"明度推移图例"，"宽度"和"高度"均为 100 毫米，"分辨率"为 300 像素 / 英寸，"颜色模式"为"RGB 颜色"，如图 4-30 所示。

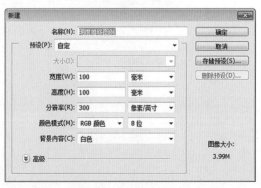

图 4-30　"新建"对话框

>02 选择菜单"滤镜"/"杂色"/"添加杂色"命令，弹出"添加杂色"对话框，选择"高斯分布"单选按钮和"单色"复选框，设置"数量"为50%，杂点越多制作出的效果越复杂，如图4-31所示。

图4-31　添加杂色

>03 选择菜单"滤镜"/"模糊"/"高斯模糊"命令，弹出"高斯模糊"对话框，设置"半径"为2.0像素，如图4-32所示。

图4-32　高斯模糊

>04 加强对比度，选择菜单"图像"/"调整"/"亮度/对比度"命令，弹出"亮度/对比度"对话框，调整对比度数值，让对比度更加明显，如图4-33所示。

图4-33　调整对比度

> **05** 新建一个图层，选择菜单"图层"/"新建"/"图层"命令（快捷键为 Ctrl+Shift+N）或单击"图层"面板下方的"创建新图层"按钮。双击图层，修改图层名称为"渐变层"，如图4-34所示。

图 4-34　新建图层

> **06** 选择工具箱中的"渐变工具" ，在渐变工具属性栏中将渐变方式更改为径向渐变，如图 4-35 所示。

图 4-35　更改渐变方式

> **07** 设置前景色为黑色，背景色为白色，双击渐变工具属性栏中的渐变拾色器，如图4-36所示。弹出"渐变编辑器"对话框，如图 4-37 所示。

图 4-36　双击渐变拾色器

> **08** 此处需要编辑一个由黑色至紫色再至白色的渐变，在渐变拾色器的下方位置单击鼠标添加一个色标，双击色块设置颜色 C=75、M=100，位置为 30%，单击"新建"按钮添加到预设面板中，单击"确定"按钮退出，如图 4-37 所示。

图 4-37　编辑渐变

47

➢**09** 确认选择新建的渐变层后，在画面中由中心向外侧拉一条线后得到渐变效果，如图 4-38 所示。

图 4-38　渐变效果

➢**10** 将图层混合模式修改为"正片叠底"后，在"渐变层"上单击鼠标右键，在弹出的快捷菜单中选择"向下合并"命令合并图层，或使用快捷键 Ctrl+E，如图 4-39 所示。

图 4-39　合并图层

➢**11** 选择菜单"滤镜"/"扭曲"/"旋转扭曲"命令，弹出"旋转扭曲"对话框，调整适当的角度，单击"确定"按钮，如图 4-40 所示。

图 4-40 "旋转扭曲"对话框

12 选择菜单"滤镜"/"风格化"/"凸出"命令,弹出"凸出"对话框,设置"类型"为"块",调整至适当的大小与深度,单击"确定"按钮,为画面添加凸出效果,如图 4-41 所示。

图 4-41 "凸出"对话框

13 完成明度推移图例,如图 4-42 所示。

图 4-42 明度推移图例

4.4 纯度推移

4.4.1 概念与分类

纯度推移是指色彩依据一定的秩序提高或降低纯度，由纯至灰或是由灰至纯进行排列，形成一种有规律的渐变形式。在传统手绘中，纯度推移需要选中一个纯色，用黑色与白色调配出该纯色同明度的灰色，再将灰色与纯色之间相混成9个色阶，纯度的推移因纯度变化小导致较难绘制，如图4-43和图4-44所示。

图 4-43　手绘纯度推移 1

图 4-44　手绘纯度推移 2

纯度推移又可分为如下两种。

单色相纯度推移：同明度单一色相的纯度变化，色彩变化弱，有较强的空间感。

多色相纯度推移：用两种或两种以上色相做纯度推移。

4.4.2 利用 Illustrator 制作单色相纯度推移图例

> 01 打开 Illustrator 软件，选择菜单"文件"/"新建"命令，新建一个文件，在弹出的对话框中，设置"名称"为"纯度推移图例"，"宽度"和"高度"均为100mm，"栅格效果"为高 (300ppi)，"颜色模式"为 CMYK，如图 4-45 所示。

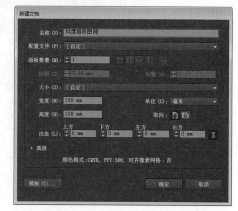

图 4-45　"新建文档"对话框

❯**02** 选择工具箱中的"矩形工具"▣，按住 Shift 键，在画面中绘制一个正方形，为其填充黄色，去掉描边色，选择菜单"编辑"/"编辑颜色"/"转化为灰度"命令，如图 4-46 所示。

图 4-46　灰度转化

❯**03** 选择已经画好的矩形，选择菜单"对象"/"路径"/"偏移路径"命令，勾选"预览"复选框，调整"位移"为 -40mm 后，单击"确定"按钮退出，得到一个与灰色矩形同心的小矩形，为小矩形填充黄色，如图 4-47 所示。

图 4-47　偏移路径

❯**04** 双击工具箱中的"混合工具" ，弹出"混合选项"对话框，设置"间距"为"指定的步数"，"步数"为 10，单击"确定"按钮退出，如图 4-48 所示。

图 4-48　混合工具

> **05** 用鼠标相继点选大小两个矩形后，得到由黄色到灰色的单色纯度推移，如图 4-49 所示。

图 4-49　黄至灰的推移

> **06** 选择工具箱中的"矩形工具" ，绘制一个竖长的矩形，并进行复制，依照次序填充上一步得到的单色纯度推移中相应的颜色，制作纯度轴，如图 4-50 所示。

图 4-50　制作纯度轴

> **07** 选择工具箱中的"矩形工具" ，按住 Shift 键，在画面中绘制一个正方形，为其填充浅灰色，设置透明度为 20%，如图 4-51 所示。

图 4-51　填色

08 双击工具箱中的"比例缩放工具" ，弹出"比例缩放"对话框，设置"等比"为 85%，单击"复制"按钮退出，按快捷键 Ctrl+D 重复上一操作，共复制 8 次，如图 4-52 所示。

图 4-52　比例缩放

09 将纯度轴中的颜色依次填入矩形中，并依次调整透明度为 30% ~ 100%，如图 4-53 所示。

图 4-53　填充矩形

10 选择第二次复制的矩形，双击工具箱中的"旋转工具" ，弹出"旋转"对话框，设置"角度"为 10°，单击"确定"按钮退出，如图 4-54 所示。

图 4-54　旋转

11 依次选中图中的矩形，按快捷键 Ctrl+D 重复上一操作，重复操作的次数越多，旋转角度越大，如图 4-55 所示。

图 4-55　重复上一步骤

12 完成纯度推移图例，如图 4-56 所示。

图 4-56　单色纯度推移图例

4.5　综合推移

4.5.1　概念

　　色彩的色相、明度、纯度三属性的单一推移效果较为简单，在设计实践中，通常是三者综合在一起进行色彩推移变化，如图 4-57 所示。

图 4-57　手绘综合推移

4.5.2 利用 Illustrator 制作综合推移图例

> **01** 打开 Illustrator 软件，选择菜单"文件"/"新建"命令，新建一个文件，在弹出的对话框中，设置"名称"为"综合推移图例"，"宽度"和"高度"均为 100mm，"栅格效果"为高（300ppi），"颜色模式"为 CMYK，如图 4-58 所示。

图 4-58 "新建文档"对话框

> **02** 选择工具箱中的"矩形工具" ▣，按住 Shift 键，在画面中绘制一个正方形，为其填充黑色，按快捷键 Ctrl+2 将黑色矩形与画布锁定当作背景，之后的步骤将不会再对黑色背景进行误操作，如图 4-59 所示。

> **03** 选择工具箱中的"椭圆工具" ⬯，按住 Shift 键的同时，绘制一个圆心与画面右下角相交且圆周与画面左下角和右上角相切的圆，并填充为紫色，如图 4-60 所示。

图 4-59 锁定对象

图 4-60 绘制圆形

> **04** 选中画好的圆后，选择菜单"对象"/"路径"/"偏移路径"命令，弹出"偏移路径"对话框，调整"位移"为 -70mm，得到一个同心圆后，选择小同心圆，选择菜单"编辑"/"编辑颜色"/"转换为灰度"命令，如图 4-61 所示。

图 4-61 偏移路径

>**05** 双击工具箱中的"混合工具" ，弹出"混合选项"对话框，设置"间距"为"指定的步数"，"步数"为 3，单击"确定"按钮退出，并将圆形的透明度设置为 25%，如图 4-62 所示。

图 4-62 混合工具

>**06** 依据上述方法，使用"矩形工具"制作一组矩形的推移图形，并保持矩形的中心与图形的圆心位置对齐，如图 4-63 所示。

>**07** 选择工具箱中的"弧形工具" ，沿圆周画一条弧形，设置为紫色，如图 4-64 所示。

图 4-63 两组纯度推移 图 4-64 绘制弧形

> **08** 沿圆周按快捷键 Ctrl+C 和 Ctrl+V 复制 6 条弧线，调整弧度与长度，依次设置描边粗细，并分别设置颜色为蓝色、绿色、黄色、橙色、橘红色、红色，如图 4-65 所示。

图 4-65　设置弧线属性

> **09** 双击工具箱中的"混合工具" ，弹出"混合选项"对话框，设置"间距"为"指定的步数"，"步数"为 10，单击"确定"按钮退出，依次单击 7 条弧线，如图 4-66 所示。

图 4-66　混合工具

> **10** 按 F7 键调出"图层"面板，在下方单击"创建新图层"按钮 ，并将下方图层前的眼睛图标关闭，如图 4-67 所示。

> **11** 选择工具箱中的"椭圆工具" ，绘制一个椭圆形并进行复制，依次填充为白色、紫色和黑色，为了便于观察，将背景颜色更改为浅灰色，如图 4-68 所示。

图 4-67　新建图层

图 4-68　绘制椭圆形

>12 双击工具箱中的"混合工具" ，弹出"混合选项"对话框，设置"间距"为"指定的步数"，"步数"为 12，单击"确定"按钮退出，依次单击 3 个椭圆形，如图 4-69 所示。

图 4-69　混合工具

>13 选择菜单"效果"/"变形"/"扭转"命令，在弹出的对话框中进行设置，单击"确定"按钮退出，如图 4-70 所示。

图 4-70　扭转图形

>14 选中图形，双击工具箱中的"旋转工具" ，弹出"旋转"对话框，将"角度"设置为 200°，单击"确定"按钮退出，并将隐藏的图层显示出来，如图 4-71 所示。

图 4-71　旋转工具

> **15** 选择菜单"效果"/"变形"/"鱼眼"命令，让画面更有空间感，如图 4-72 所示。
> **16** 完成综合推移图例，如图 4-73 所示。

图 4-72 设置变形选项

图 4-73 综合推移图例

 4.6 **课后作业**

作业内容：分别制作一个色彩色相推移、明度推移、纯度推移、综合推移图例。

作业要求：计算机制作，软件不限。

建议课时：讲授 16 课时，作业实践 8 课时。

第 5 章　色彩对比

本章概述：

　　色彩对比是色彩设计中必须要掌握的基本常识，通过三属性及面积、形状、位置等因素与色彩的关系讲解色彩对比的理论，并结合软件制作色彩对比的图例。

教学目标：

　　色彩对比的内容较为复杂，应了解其理论，同时利用软件制作不同的色彩对比图例，并从中感受色彩对比的作用。

本章要点：

　　色彩对比与三属性的关系较为重要，应熟练掌握，并运用到实际设计中。

ALL　　WEB DESIGN　　LOGO DESIGN　　ILLUSTRATION　　PHOTOGRAPHY　　VIDEO

5.1　什么是色彩对比

　　两种或两种以上的色彩放在一起，由差异而产生了对比，称为色彩对比。色彩不是孤立存在的，任何一种色彩都会与其他色彩并置在同一空间内，因此，我们说色彩的对比无处不在，色彩对比是普遍、客观存在的。色彩诱人的魅力是对色彩对比的妙用，色彩美与色彩对比俱生、俱长、俱衰、俱灭。

　　色彩对比可分为与三属性的关系，以及其他因素两个部分。

5.2　色彩对比与三属性

5.2.1　色相对比

　　因色相差异产生的对比称为色相对比。在很多设计作品中，色相对比都起着至关重要的作用。图 5-1 为某地产品牌的平面广告，一组共 6 幅作品，图形采用剪影式人物，较为简洁，而色彩设计讲究，利用不同的色相对比进行配色，从左至右、从上至下，色相对比由弱至强，效果逐渐加强。

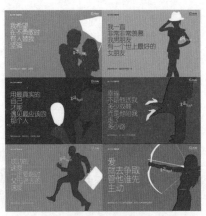

图 5-1　利用色相对比设计的广告

　　色相对比可分为 6 种，分别为同种色对比、同类色对比、邻近色对比、三原色（三间色）对比、补色开叉对比和补色对比。各种对比关系以色相环为依据，在色相环中，距离越近的色对比越弱，距离越远的色对比越强。

1. 同种色对比

　　某一种色相的明度、纯度发生变化，称为色相的同种色对比。同种色对比属于所有色相对比中最弱的对比，给人单纯、柔和、协调、平淡之感，如图 5-2 所示。

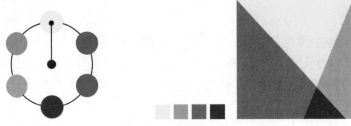

图 5-2　同种色对比

2. 同类色对比

　　某一类色相的明度、纯度发生变化，且各个色间都包含近似色相，在色相环中 30°以内的色为同类色。同类色对比属于较弱的色相对比，各色之间色相近似，差别小，色调感强，文静高雅，但也会略显单调，如图 5-3 所示。

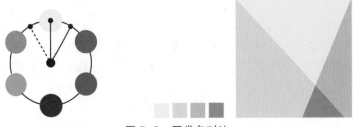

图 5-3　同类色对比

3. 邻近色对比

在色相环中 60° 以内的色称为邻近色。邻近色对比的强度要高于同种色和同类色，属于中对比，色相感较为明显，对比效果鲜明，但也能够做到统一、协调，如图 5-4 所示。

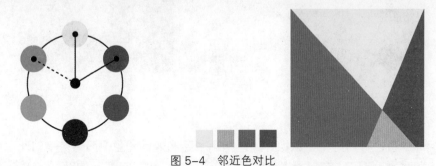

图 5-4 邻近色对比

4. 三原色（三间色）对比

三原色或是三间色之间的搭配对比，对比效果较强，有视觉冲击力，统一感较差，不容易协调，如图 5-5 和图 5-6 所示。

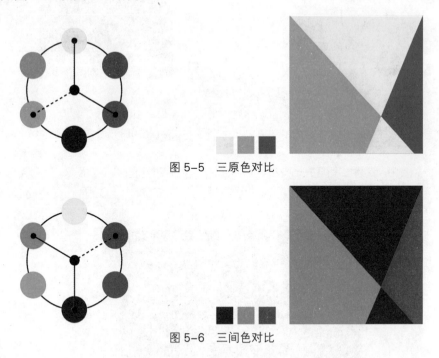

图 5-5 三原色对比

图 5-6 三间色对比

5. 补色开叉对比

补色开叉对比接近于补色对比，对比效果强，色彩饱满、刺激，统一感更差，不统一协调，如图 5-7 所示。

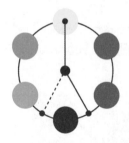

图 5-7　补色开叉对比

6. 补色对比

　　补色是指色相环中直径相对的两个色相，是色相环中距离最远的色，所有色相对比中补色对比最强。补色对比色彩原始、活跃，表现力强，不含蓄、不压制，过分刺激，如图 5-8 所示。

图 5-8　补色对比

5.2.2　利用 Illustrator 制作色相对比图例

　　01 打开 Illustrator 软件，新建一个文件，命名为"色相对比图例"，设置"宽度"和"高度"均为 100mm，"栅格效果"为高 (300ppi)，"颜色模式"为 CMYK，如图 5-9 所示。

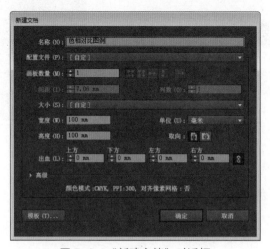

图 5-9　"新建文档"对话框

❯❯ 02 利用工具箱中的"矩形工具""钢笔工具"等绘图工具进行图形绘制，可根据个人爱好进行创作。

❯❯ 03 通过改变图形与底色的颜色制作各种色彩对比的图例，将同种色对比图例设置一种紫色，而变化不同的明度，如图 5-10 所示。

图 5-10　同种色对比

❯❯ 04 将同类色对比图例设置一种黄色，选择色相环中 15°以内的颜色，如图 5-11 所示。

图 5-11　同类色对比

> 05 将邻近色对比图例设置一种橙色，选择色相环中相邻的颜色，如图 5-12 所示。

图 5-12　邻近色对比

> 06 三原色对比图例中，选择三原色为图形填色，如图 5-13 所示。

图 5-13　三原色对比

> **07** 三间色对比图例中，选择三间色为图形填色，如图 5-14 所示。

图 5-14　三间色对比

> **08** 补色开叉对比图例中，选择色相环中 180°开叉相对的颜色为图形填色，如图 5-15 所示。

图 5-15　补色开叉对比

09 补色对比图例中，选择色相环中 180° 相对的颜色为图形填色，如图 5-16 所示。

图 5-16　补色对比

5.2.3　明度对比

因明度差异而形成的对比称为明度对比。在色彩的三属性中，明度往往是第一时间被感知，决定着画面的整体氛围。如图 5-17 所示，画面采用高明度低对比配色，整体清新淡雅，符合冬季主题。如图 5-18 所示，画面采用中明度配色，色彩饱满艳丽，视觉冲击力高。如图 5-19 所示，画面采用低明度配色，色彩深沉浓郁，符合咖啡馆的主题。

图 5-17　高明度配色

图 5-18 中明度配色

图 5-19 低明度配色

明度对比是所有色彩对比中最基础的部分，色彩对比中的光感、清晰度、空间感都是依靠明度对比产生。同程度的明度对比，给人带来的感觉几乎相当于纯度对比的 3 倍。

明度对比根据强弱可分为 6 种，分别为高长调、高短调、中长调、中短调、低长调和低短调。以明度轴为依据，分为 9 级，1、2、3 级为低调，4、5、6 级为中调，7、8、9 级为高调。明度轴中明度差别的大小决定明度对比的强弱，3 级以内为弱对比，短调；5 级以外为强对比，长调。考虑色彩明度的同时，还应考虑画面中色彩所占面积的大小，某一面积较大时，则该色的作用也最大，成为主色调。

1. 高长调

高调亮色为主，与低调色形成对比，色彩明度反差较大，对比较强，画面的形象较清晰，有刺激性，如图5-20所示。

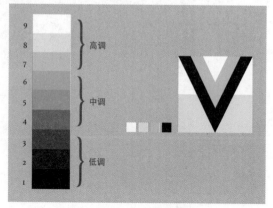

图 5-20　高长调

2. 高短调

高调亮色为主，对比色稍有明度变化，画面形成高调弱对比，反差较小，形象清晰度低，色调淡雅柔和，如图5-21所示。

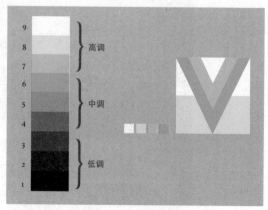

图 5-21　高短调

3. 中长调

中调色为主，与高调色和低调色搭配形成中调色强对比，画面色调丰富、充实，如图5-22所示。

图 5-22　中长调

4. 中短调

中调为主，有轻微的明度变化，形成中调弱对比，画面含蓄、朦胧，如图 5-23 所示。

图 5-23　中短调

5. 低长调

低调为主，与高调形成强对比，反差较大，对比较强，与高长调比较更加深沉，如图 5-24 所示。

图 5-24　低长调

6. 低短调

低调为主，明度有轻微变化，形成低调弱对比，画面反差小，低沉、忧郁，如图 5-25 所示。

图 5-25　低短调

5.2.4 利用 Illustrator 制作明度对比图例

> **01** 打开 Illustrator 软件，新建一个文件，命名为"明度对比图例"，设置"宽度"和"高度"均为 100mm，"栅格效果"为高 (300ppi)，"颜色模式"为 CMYK，如图 5-26 所示。

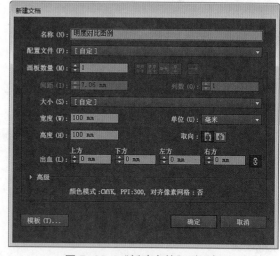

图 5-26　"新建文档"对话框

> **02** 利用工具箱中的"矩形工具""钢笔工具"等绘图工具进行图形绘制，可根据个人爱好进行创作。

> **03** 制作一个明度轴，依照明度顺序排列各颜色，也可以转换成灰度模式对其明度进行观察，选中颜色块后，选择菜单"编辑"/"编辑颜色"/"转换为灰度"命令，效果如图 5-27 所示。

图 5-27　制作明度轴

> **04** 制作好明度轴后，为其标注，从下往上依次为 1~9 的数字，分别代表 9 个等级的明度色，在后面的步骤中，我们将以数字标号为依据选择不同明度的色，如图 5-28 所示。

图 5-28　标注数值

05 高长调，2、8、9，注意高调的颜色在图中应该占主要面积，如图 5-29 所示。

图 5-29　高长调

06 高短调，8、7、9，注意高调的颜色在图中应该占主要面积，如图 5-30 所示。

图 5-30　高短调

07 中长调，1、6、9，注意中调的颜色在图中应该占主要面积，如图 5-31 所示。

图 5-31　中长调

>08 中短调，4、7、5，注意中调的颜色在图中应该占主要面积，如图 5-32 所示。

图 5-32　中短调

>09 低长调，9、2、1，注意低调的颜色在图中应该占主要面积，如图 5-33 所示。

图 5-33　低长调

>10 低短调，2、4、1，注意低调的颜色在图中应该占主要面积，如图 5-34 所示。

图 5-34　低短调

5.2.5　纯度对比

　　因纯度差别而形成的对比称为纯度对比，纯度对比是三属性对比中表现力最弱的。纯度搭配往往能决定一幅画面的气质。如图 5-35 所示，儿童房的色彩搭配为高纯度配色。图 5-36 为单一色相的低纯度配色。如图 5-37 所示，背景为低纯度，主要物体为高纯度，属于纯度强对比配色。如图 5-38 所示，前景背景均为高纯色，属于高纯色纯度弱对比配色。

图 5-35　高纯度

图 5-36　低纯度

图 5-37　纯度强对比

图 5-38　纯度弱对比

纯度对比与明度对比近似，也可分为 6 个调子，依次为高纯强对比、高纯弱对比、中纯强对比、中纯弱对比、低纯强对比、低纯弱对比。以纯度轴为依据，分为 9 级，1、2、3 级为高纯，4、5、6 级为中纯，7、8、9 级为低纯。纯度轴中纯度差别的大小决定纯度对比的强弱，3 级以内为弱对比；5 级以外为强对比。考虑色彩纯度的同时，还应考虑画面中色彩所占面积的大小，某一面积较大时，则该色的作用也最大，成为主色调。

1. 高纯强对比

高纯度色彩为主，与低纯色形成强对比，整体色彩较纯，视觉效果清晰，如图 5-39 所示。

图 5-39　高纯强对比

2. 高纯弱对比

高纯度色彩为主，纯度有轻微变化，形成高纯度的弱对比，画面整体色彩纯，但反差小，如图 5-40 所示。

图 5-40　高纯弱对比

3. 中纯强对比

中纯度色彩为主，与高纯与低纯形成强对比，反差较大，对比强，画面层次丰富，如图 5-41 所示。

图 5-41　中纯强对比

4. 中纯弱对比

中纯度色彩为主，纯度有
轻微变化，形成中纯度弱对比，
画面不清晰、较为含蓄，如
图5-42所示。

图 5-42　中纯弱对比

5. 低纯强对比

低纯度色彩为主，与高纯
色形成低纯强对比，反差较大，
对比强，画面较为深沉，如
图5-43所示。

图 5-43　低纯强对比

6. 低纯弱对比

低纯度色彩为主，纯度有
轻微变化，形成低纯度弱对比，
画面反差弱，低沉、忧郁，如
图5-44所示。

图 5-44　低纯弱对比

5.2.6　利用 Illustrator 制作纯度对比图例

> **01** 打开 Illustrator 软件，新建一个文件，命名为"纯度对比图例"，设置"宽度"和"高度"均为 100mm，"栅格效果"为高 (300ppi)，"颜色模式"为 CMYK，如图 5-45 所示。

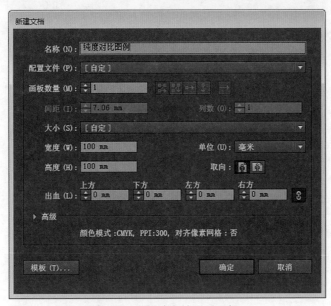

图 5-45　"新建文档"对话框

> **02** 利用工具箱中的"矩形工具""钢笔工具"等绘图工具进行图形绘制，可根据个人爱好进行创作，如图 5-46 所示。

图 5-46　绘制图形

> **03** 制作一个纯度轴，依据纯度的变化顺序从纯色到灰色依次标注 1~9 的数字，分别代表 9 个等级的纯度色，在后面的步骤中，我们将以数字标号为依据选择不同纯度的色，如图 5-47 所示。

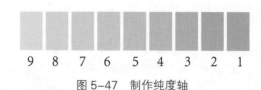

图 5-47 制作纯度轴

> **04** 高纯强度对比，9、2、1，注意高纯度的颜色在图形中应该占主要面积，如图 5-48 所示。

图 5-48 高纯强度对比

> **05** 高纯弱度对比，3、4、1，注意高纯度的颜色在图形中应该占主要面积，如图 5-49 所示。

图 5-49 高纯弱度对比

06 中纯强度对比，2、9、5，注意中纯度的颜色在图形中应该占主要面积，如图 5-50 所示。

图 5-50 中纯强度对比

07 中纯弱度对比，6、3、5，注意中纯度的颜色在图形中应该占主要面积，如图 5-51 所示。

图 5-51 中纯弱度对比

08 低纯强度对比，1、8、9，注意低纯度的颜色在图形中应该占主要面积，如图 5-52 所示。

图 5-52 低纯强度对比

〉09 低纯弱度对比，7、6、9，注意低纯度的颜色在图形中应该占主要面积，如图 5-53 所示。

图 5-53　低纯弱度对比

5.3　色彩对比的其他因素

任何色彩都要附着于某个图形，图形一定会有形状、面积和位置的区别，因此这三个因素与色彩对比也有着至关重要的联系。

5.3.1　色彩对比与面积

色彩对比与面积的关系有如下情况：色彩不变的情况下，面积扩大，对比效果增强；在同一配色情况下，面积越大的图形易见度越高；相反，面积越小，易见度越低，甚至被同化，如图 5-54 所示。

图 5-54　色彩对比与面积

图 5-54　色彩对比与面积（续）

5.3.2　色彩对比与形状

色彩对比与形状的关系为：形状完整、聚集，色彩稳定性较高，可视度高；相反，形状分散，色彩稳定性低，容易错视，如图 5-55 所示。

图 5-55　色彩对比与形状

5.3.3　色彩对比与位置

色彩对比与位置的关系为：在其他对比关系保持不变的情况下，两色距离越远对比越弱，当一色在另一色之中时对比最强，如图 5-56 所示。

图 5-56　色彩对比与位置

5.4　课后作业

1. 色相对比

作业内容：制作色相对比的 6 个调子。

作业要求：手绘或者计算机制作，工具、软件不限。

建议课时：讲授 8 课时，作业实践 16 课时。

2. 明度对比

作业内容：制作明度对比的 6 个调子。

作业要求：手绘或者计算机制作，工具、软件不限。

建议课时：讲授 8 课时，作业实践 16 课时。

3. 纯度对比

作业内容：制作纯度对比的 6 个调子。

作业要求：手绘或者计算机制作，工具、软件不限。

建议课时：讲授 8 课时，作业实践 16 课时。

4. 色彩对比与面积、形状、位置

作业内容：分别制作色彩对比与面积、形状、位置的关系图例。

作业要求：手绘或者计算机制作，工具、软件不限。

建议课时：讲授 8 课时，作业实践 16 课时。

下面通过传统手绘效果作业展示色彩对比与三属性。

(1) 在白色水彩纸上用铅笔绘制铅笔稿。

(2) 依据不同的色彩要求进行填色，最终装裱在黑色卡纸上。

图 5-57 至图 5-62 均为可以参考的效果。

图 5-57　色相对比——同类色、邻近色、补色开叉、补色

图 5-58　色相对比 6 个调子

图 5-59　明度对比 6 个调子 1

图 5-60　明度对比 6 个调子 2

图 5-61　纯度对比——高纯、中纯、低纯

图 5-62　纯度对比 6 个调子

第6章 色彩调和

本章概述：

色彩调和是调节画面色彩和谐程度的方法。本章将通过多种方法尝试将本来冲突的色彩进行调和，使色彩设计更合理，并结合软件制作色彩调和的图例。

教学目标：

了解色彩调和的各种方法，并能够利用软件制作图例，通过图例体会色彩调和的作用。

本章要点：

色彩调和的方法有很多，软件的使用不是重点，更重要的是在实际设计中选对方法，因此要充分了解色彩调和在实际设计中是如何应用的。

ALL WEB DESIGN LOGO DESIGN ILLUSTRATION PHOTOGRAPHY VIDEO

6.1 什么是色彩调和

不同的色彩之间因对比会产生不和谐的因素，色彩调和就是通过一系列方法将色彩之间的不协调变为协调。调和是对比的另一面，对比是因差别而产生，调和则是寻求彼此之间的关联。

6.2 色彩调和的方法

画面中有很多色彩组合，色彩间产生对比关系，如果看上去不舒服，就需要寻求一种方式让各色之间具备相同或是相近的性质，从而产生统一的基调。这种方法可以依据色彩的三属性、色彩与面积的关系等方面进行调和。

6.2.1 统一中求变化

在统一基调的基础上，在其他的因素中寻求变化，使之调和。

1. 同质要素结合

所谓单性调和，是指在三属性中保持其中一种相同，变化其余的部分。在配色丰富的图形中，如图 6-1 所示，要使其调和可以尝试如下方法：保持同色相，变化明度、纯度，如图 6-2 所示；保持同明度，变化色相、纯度，如图 6-3 所示；保持同纯度，变化色相、明度，如图 6-4 所示。

图 6-1　原图

图 6-2　同色相，变化明度和纯度

图 6-3　同明度，变化色相和纯度

图 6-4　同纯度，变化明度和色相

　　所谓双性调和，是指在三属性中保持其中两种相同，变化其余的部分。在配色丰富的图形中，如图 6-5 所示，要使其调和可以尝试如下方法：保持同色相、纯度，变化明度，如图 6-6 所示；保持同色相、明度，变化纯度，如图 6-7 所示；保持同明度、纯度，变化色相，如图 6-8 所示。

图 6-5　原图

图 6-6　同色相、纯度，变化明度

图 6-7　同色相、明度，变化纯度

图 6-8　同明度、纯度，变化色相

2. 近似要素结合

所谓单性近似调和，是指在三属性中保持其中一种近似，变化其余的部分。在配色丰富的图形中，如图 6-9 所示，要使其调和可以尝试如下方法：保持近似色相，变化明度、纯度，如图 6-10 所示；保持近似明度，变化色相、纯度，如图 6-11 所示；保持近似纯度，变化色相、明度，如图 6-12 所示。

图 6-9　原图

图 6-10　近似色相，变化明度、纯度

图 6-11　近似明度，变化色相、纯度

图 6-12　近似纯度，变化色相、明度

3. 面积调和

　　面积调和是指大面积使用对比较弱的配色，如同种色、同类色、邻近色；小面积使用对比色、补色，如图 6-13 至图 6-16 所示。

图 6-13　原图

图 6-14　大面积同种色，小面积补色

图 6-15　大面积同类色，小面积补色

图 6-16　大面积邻近色，小面积补色

6.2.2　变化中求统一

　　在丰富的色彩变化中，可寻求统一的基调，使之调和。在复杂的配色中，增加同一种无彩色或色相，使整体画面的色彩具备某种统一的色调，画面色彩调和。例如，各种色彩中都包含白色、灰色、黑色，都包含原色、间色、复色，都包含暖色、冷色，如图 6-17 至图 6-25 所示。

图 6-17　原图

图 6-18　包含白色，亮色调

图 6-19　包含灰色，灰色调

图 6-20　包含黑色，深色调

图 6-21　都是原色，亮色调

图 6-22　都是间色，中色调

图 6-23　都是复色，灰色调

图 6-24　包含暖色，暖色调

图 6-25　包含冷色，冷色调

6.2.3　利用构图关系

除了通过色彩变化进行调和外，还可以利用形的变化和构图方法来调和色彩。

1. 渐变调和

利用色彩之间渐变的形式使本来的对比色包含对方的色而调和，可以采用明度渐变调和、色相渐变调和、纯度渐变调和、互混渐变调和，如图 6-26 所示。

图 6-26　渐变调和

2. 隔离调和

在对比色中插入同一种色，将其隔离，增加画面统一感，如图 6-27 所示。

图 6-27　隔离调和

3. 空混调和

利用色点、色线将各种色彩交织混合在一起，达到调和的效果，如图 6-28 所示。

图 6-28 空混调和

6.2.4 利用 Photoshop 制作色相渐变调和图例

❯01 打开 Photoshop 软件，选择菜单"文件"/"新建"命令，新建一个文件，命名为"色相渐变调和"，设置"宽度"和"高度"均为 100 毫米，"分辨率"为 300 像素 / 英寸，"颜色模式"为"RGB 颜色"，如图 6-29 所示。

图 6-29 新建文件

❯02 新建图层，快捷键为 Shift+Ctrl+N，选择工具箱中的"渐变工具" ，在属性栏中设置渐变模式为"正常"，单击渐变拾色器，弹出"渐变编辑器"对话框，在"预设"列表框中选择"色谱"渐变，单击"确定"按钮退出后由左至右填充刚刚设置好的彩色渐变，如图 6-30 和图 6-31 所示。

图 6-30 渐变属性栏设置

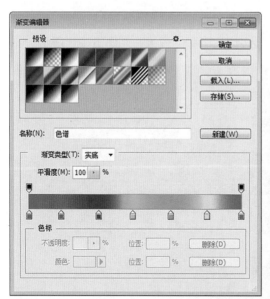

图 6-31　渐变编辑器设置及渐变效果

　　03 单击属性栏中的渐变拾色器，在弹出的"渐变编辑器"对话框中选择"黑，白渐变"，单击"确定"按钮退出后将渐变模式设置为"强光"，由上至下填充刚刚设置好的渐变，如图 6-32 和图 6-33 所示。

图 6-32　渐变属性栏设置

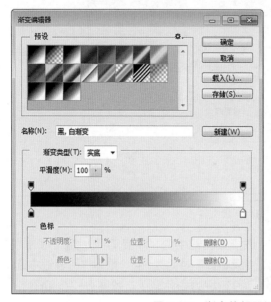

图 6-33　渐变编辑器设置及渐变效果

> **04** 选择菜单"滤镜"/"像素化"/"马赛克"命令，设置如图 6-34 所示。

图 6-34　马赛克效果

> **05** 选择菜单"滤镜"/"杂色"/"添加杂色"命令，设置如图 6-35 所示。

图 6-35　杂色效果

> **06** 选择菜单"滤镜"/"扭曲"/"极坐标"命令，设置如图 6-36 所示。

图 6-36　极坐标效果

07 选择菜单"滤镜"/"扭曲"/"旋转扭曲"命令，设置如图 6-37 所示。

图 6-37　旋转扭曲效果

08 完成色相渐变调和图例，如图 6-38 所示。

图 6-38　色相渐变调和

6.2.5　利用 Illustrator 制作隔离调和图例

01 打开 Illustrator 软件，新建一个文件，命名为"隔离调和图例"，设置"宽度"和"高度"均为 100mm，"颜色模式"为 CMYK，如图 6-39 所示。

图 6-39　"新建文档"对话框

> **02** 利用工具箱中的各种工具绘制图形，可根据个人爱好进行创作，如图 6-40 所示。

图 6-40　绘制图形

> **03** 按快捷键 Ctrl+A，选中全部图形，添加画笔效果为"炭笔－羽毛"，设置画笔颜色为红色，在对比色中插入红色调和，如图 6-41 和图 6-42 所示。

图 6-41　画笔描边设置

图 6-42　插入红色

❯ **04** 设置画笔颜色为绿色，在对比色中插入绿色调和，如图 6-43 所示。

图 6-43　插入绿色

05 设置画笔颜色为白色，在对比色中插入白色调和，如图 6-44 所示。

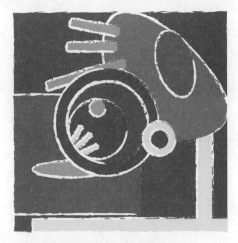

图 6-44　插入白色

06 设置画笔颜色为黑色，在对比色中插入黑色调和，如图 6-45 所示。

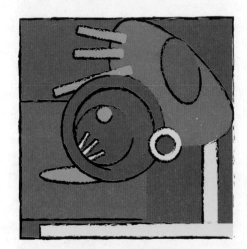

图 6-45　插入黑色

07 设置画笔颜色为灰色，在对比色中插入灰色调和，如图 6-46 所示。

图 6-46　插入灰色

6.3 课后作业

1. 色彩三属性统一调和

作业内容：设计一组图形，使用三属性统一调和的方式将色彩调和。

作业要求：计算机制作，软件不限。

建议课时：讲授 4 课时，作业实践 8 课时。

2. 面积调和

作业内容：设计一组图形，使用面积调和的方式将色彩调和。

作业要求：计算机制作，软件不限。

建议课时：讲授 4 课时，作业实践 8 课时。

3. 色相渐变调和

作业内容：设计一组图形，使用色相渐变调和的方式将色彩调和。

作业要求：计算机制作，软件不限。

建议课时：讲授 4 课时，作业实践 8 课时。

4. 隔离调和

作业内容：设计一组图形，使用隔离调和的方式将色彩调和。

作业要求：计算机制作，软件不限。

建议课时：讲授 4 课时，作业实践 8 课时。

第7章 色彩的心理感受

本章概述：

本章主要讲解色彩与心理感受的关系，通过不同的色彩搭配带来如冷暖、轻重、华丽、朴素等心理感受，并通过色彩与形的结合表达具象或抽象的概念。

教学目标：

充分理解不同的色彩属性给人带来的不同心理感受，并能够根据之前所学的色彩三属性及色彩对比的理论去分析色彩感受。

本章要点：

本章应更注重色彩理论的深层次挖掘，由理性分析回归感性认识，色彩设计的最终目的是带来适合的心理感受。

ALL WEB DESIGN LOGO DESIGN ILLUSTRATION PHOTOGRAPHY VIDEO

色彩是客观的，所谓色彩感受其实是指人因色彩而产生的心理变化，是人的主观反映，充分认识色彩表达及色彩给人带来的心理感受，是色彩构成及设计要学习的主要核心内容。

7.1 冷与暖

7.1.1 色相与冷暖

色彩的冷暖是所有感受中最常见的，冷暖并不属于色彩的属性，而是一种心理感受。通常来说，在所有色相中，红、橙、黄属于暖色，其中橙色因为包含黄色和红色，被认为最暖；青、蓝、紫属于冷色，其中青色因为不包含任何暖色成分，被认为最冷，如图 7-1 所示。

图 7-1　暖色与冷色

7.1.2 明度与冷暖

一般来说，明度高的色偏冷，其中白色最冷，如图 7-2 所示；明度低的色偏暖，黑色最暖，如图 7-3 所示。

图 7-2　明度高的色偏冷

图 7-3 明度低的色偏暖

在色彩中加入白色或黑色，会提高或降低明度，明度变化了会影响色彩本身的性质。例如，暖色加白或者加黑比原色转冷，如图 7-4 所示；冷色加白或者加黑比原色转暖，如图 7-5 所示。

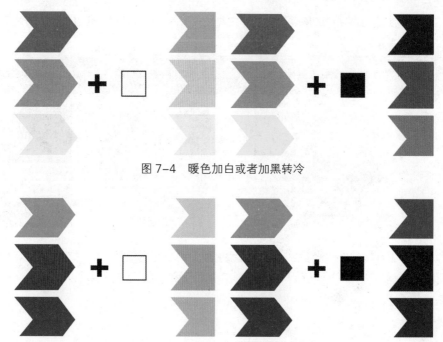

图 7-4 暖色加白或者加黑转冷

图 7-5 冷色加白或者加黑转暖

🖌 7.1.3 纯度与冷暖

色彩的纯度高低会影响冷暖，暖色纯度越高越暖，纯度越低越冷；冷色纯度越高越冷，纯度越低越暖，如图 7-6 所示。

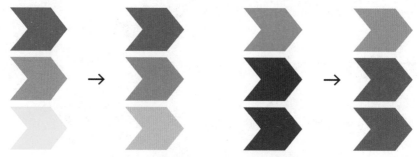

图 7-6 降低纯度，暖色变冷，冷色变暖

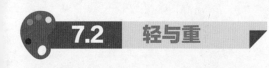

7.2.1　明度与轻重

明度高的色具有轻软感，白色最轻；明度低的色具有重硬感，黑色最重，如图 7-7 所示。

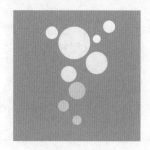

图 7-7　高明度、低明度

7.2.2　纯度与轻重

高纯度的色具有轻软感，低纯度的色具有重硬感，如图 7-8 所示。

图 7-8　高纯度、低纯度

7.2.3　色相与轻重

暖色具有轻软感，冷色具有重硬感，如图 7-9 所示。

图 7-9　暖色、冷色

7.3 华丽与朴素

7.3.1 有彩色——华丽与朴素

有彩色华丽，无彩色朴素，如图 7-10 所示。

图 7-10 有彩色、无彩色

7.3.2 纯度——华丽与朴素

高纯度华丽，低纯度朴素，如图 7-11 所示。

图 7-11 高纯度、低纯度

7.3.3 对比——华丽与朴素

强对比华丽，弱对比朴素，如图 7-12 所示。

图 7-12 强对比、弱对比

7.4　明快与忧郁

7.4.1　纯度——明快与忧郁

高纯度给人明快感，低纯度给人忧郁感，如图 7-13 所示。

图 7-13　高纯度、低纯度

7.4.2　明度——明快与忧郁

高明度显得明快，低明度显得忧郁，如图 7-14 所示。

图 7-14　高明度、低明度

7.4.3　对比——明快与忧郁

强对比显得明快，弱对比则更为低调，如图 7-15 所示。

图 7-15　强对比、弱对比

7.5　用色彩表现四季的印象

　　通过色彩表现四季的印象，这是色彩构成最传统的课题之一。通过形与色的组织，将春夏秋冬四季的感受表现出来，形可以是具象的，也可以是抽象的。例如在一棵树上的四季会有什么不同呢？春天，万物复苏，树枝开始发芽；夏天，艳阳四射，绿油油的树叶，红红的果实；秋天，枯黄的落叶遍地；冬天，残雪覆盖枝杈，如图 7-16 和图 7-17 所示。

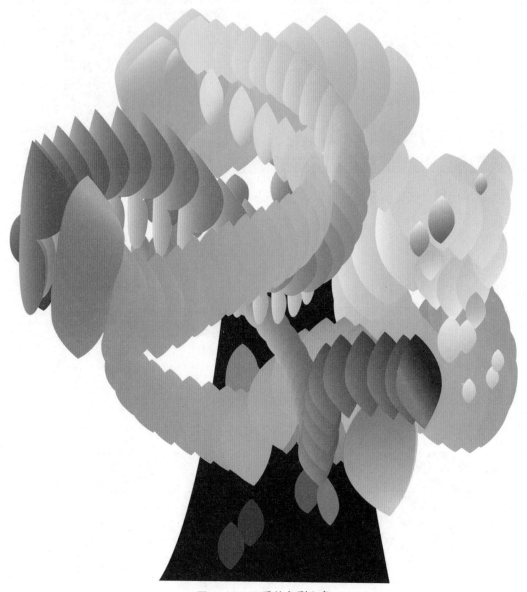

图 7-16　四季的色彩印象

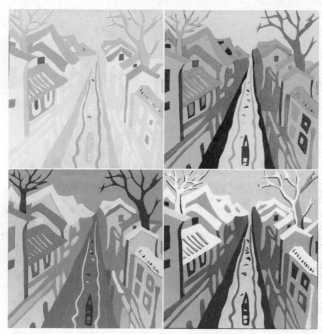

图 7-17　春夏秋冬的印象

 7.6　用色彩表现酸甜苦辣的印象

　　人的感觉是有共通性的，例如说到柠檬，马上会产生酸涩的味觉、想到柠檬黄的色彩等一系列不同感官的联想……尝试用色彩去表现酸甜苦辣的感受，如黄色给人酸涩感，辣味可以使用高纯度色彩表现，苦味用低纯度低明度表现，甜味通过高纯度暖色表现，如图 7-18 所示。

图 7-18　酸甜苦辣的色彩印象

 7.7 用色彩表现动与静的印象

　　动与静是对人或物动势的表达，在色彩设计中也可以通过色彩属性变化来表现，例如强对比具有动态感，弱对比则给人以宁静感；暖色调有动势，冷色调则显平静，如图 7-19 所示。

图 7-19　动与静，色相强对比

 7.8 用色彩表现音乐感

　　人感官的共通性同样表现在视觉和听觉之间，一种声音往往可以用一种色彩来表现，不同的乐曲可以用不同的色彩搭配来表现。例如，尖锐的喇叭声可以用黄色表示，深沉的大提琴可以用蓝色表示，鼓点可以用深红色表示……尝试着用心去"听色彩，看声音"，如图 7-20 至 7-23 所示。

图 7-20　轻音乐

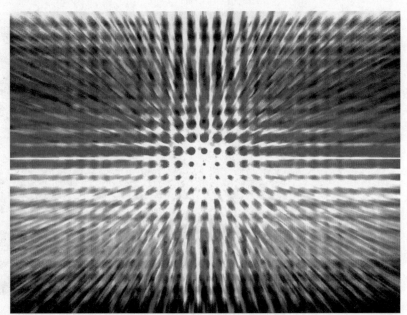

图 7-21　电子乐

图 7-22　交响乐

图 7-23　爵士乐

 7.9　课后作业

1. 色彩感受

作业内容：制作春夏秋冬、酸甜苦辣的印象。

作业要求：计算机制作，软件不限。

建议课时：讲授 8 课时，作业实践 16 课时。

2. 动与静的表现

作业内容：制作一幅或两幅一组，表现动态与静态所带来的不同感受。

作业要求：计算机制作，软件不限。

建议课时：讲授 4 课时，作业实践 8 课时。

3. 音乐感表现

作业内容：对某一类音乐或某一首歌曲进行印象表现。

作业要求：计算机制作，软件不限。

建议课时：讲授 4 课时，作业实践 8 课时。

第8章 色彩启示

本章概述：

色彩搭配可以通过已有的色彩获取一些灵感。本章介绍通过自然界色彩、传统艺术色彩、大师作品色彩等不同的途径获取色彩搭配的启发，为自己的作品所用。

教学目标：

学会如何去分析、借鉴已有的优秀作品，为自己的设计添彩。

本章要点：

色彩启示的分析过程并不复杂，关键要具备发现美的眼睛，选择适合的色彩去借鉴是关键所在。

ALL WEB DESIGN LOGO DESIGN ILLUSTRATION PHOTOGRAPHY VIDEO

我们学习色彩往往都是从写生开始，如静物写生、风景写生，从视觉感官的直观感受中汲取色彩元素，再通过一系列理论知识去分析色彩，形成作品。在设计色彩的时候，往往也可以汲取一部分已有的色彩，作为启发、引导，这种方法被称作色彩启示，可以让初学者得到更多的启发，在色彩设计中更加自如。

色彩的启示可以借鉴很多，例如吸收自然界的色彩、传统艺术的色彩、一些优秀的大师作品的色彩等。

8.1 由自然界色彩得到的启示

自然界的色彩是指大自然与生俱来的，如风景、植物、动物等，它们具有一种天然之美。我们要将这些自然色彩经过分析、提取，在保留其原有风貌的前提下，加入新的设计元素，重新构成新的设计作品。

8.1.1 实例演示：风景色彩启示

❯ 01 选择风景的图片，如图 8-1 所示。

图 8-1 原图

❯ **02** 分析风景图中的色彩关系，该图中以绿色为主，包括深绿、中绿、黄绿色，配以红色的点，如图 8-2 所示。

图 8-2　色彩分析

❯ **03** 设计新的图形，以深绿、中绿、黄绿色的渐变为背景色，并将具有秩序感的红色点均匀排列，如图 8-3 所示。

图 8-3　自然风景色彩的启示

8.1.2　实例演示：动物色彩启示

❯ **01** 选择动物的图片，如图 8-4 所示。

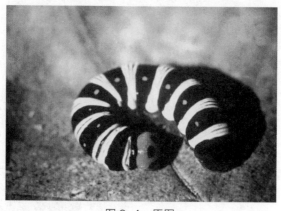

图 8-4　原图

❯ 02 分析动物图中的色彩关系，该图中以绿色为主，包括中绿、黄绿色、黑色，配以橙色、蓝色，如图 8-5 所示。

图 8-5　色彩分析

❯ 03 设计新的图形，以绿色、黑色配色为主，点缀橙色与蓝色，如图 8-6 所示。

图 8-6　动物色彩的启示

 8.2　由传统艺术色彩得到的启示

中国历史悠久，艺术文化遗产丰富，如绘画、书法、建筑等都透露出浓重的历史痕迹，蕴含着深厚的文化底蕴。我们可以尝试在传统的艺术品中汲取其色彩特色，为现代设计添加传统韵味。

8.2.1　实例演示：唐三彩的色彩启示

❯ 01 选择唐三彩的图片，如图 8-7 所示。

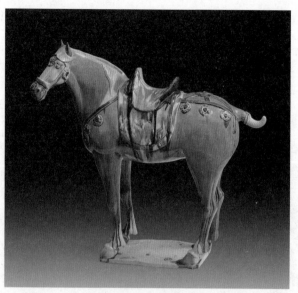

图 8-7　唐三彩马

> **02** 唐三彩是古代陶瓷珍品，因盛行于唐代，主要以黄、绿、白三色为主，故有 "唐三彩" 之称，归纳其色彩，并注意比例搭配，如图 8-8 所示。

图 8-8　色彩分析

> **03** 设计新的图形，注意背景色也要加入整体配色，前景为黄、绿、白组成的色彩搭配，色彩古朴，有传统韵味，如图 8-9 所示。

图 8-9　唐三彩色彩的启示

8.2.2 实例演示：京剧脸谱的色彩启示

> 01 选择京剧脸谱的图片，如图 8-10 所示。

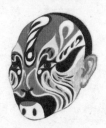

图 8-10 京剧脸谱

> 02 京剧脸谱是一种极具中国文化特色的化妆方法，形式感强，且每个人物各不相同，个性鲜明，这里选用的脸谱以水绿色为主色，兼备红、黄、灰、白、黑，如图 8-11 所示。

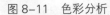

图 8-11 色彩分析

> 03 设计新的图形，在现代感强的人物图形中使用脸谱配色，如图 8-12 所示。

图 8-12 京剧脸谱色彩的启示

8.3　由大师作品色彩得到的启示

　　艺术大师的作品历来就是设计师进行色彩模仿的对象。本节选用了著名后印象派画家梵高的一幅作品——《星夜》。梵高具有独特的画风，其作品色彩艳丽，极具个性。

实例演示：《星夜》的色彩启示

　　01 梵高的《星夜》作品，如图 8-13 所示。

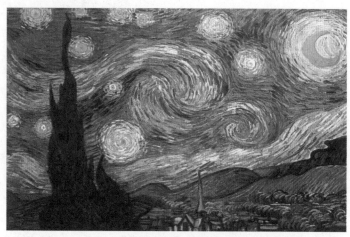

图 8-13　《星夜》

　　02 梵高喜欢用较为艳丽的原色，这幅作品以蓝色、橙黄色为主，配以黑色、白色，表现光感，如图 8-14 所示。该作品的色彩启示如图 8-15所示。

图 8-14　色彩分析

图 8-15　《星夜》色彩启示

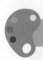
8.4　由其他色彩得到的启示

　　除了上述可借鉴的内容，也可以选用已有的照片、图片、设计作品等，提取其色彩搭配为己所用，如图 8-16 至图 8-18 所示。

图 8-16　色彩启示 1

图 8-17　色彩启示 2

图 8-18　色彩启示 3

 8.5　课后作业

色彩启示

作业内容：分别选择自然风景、传统艺术、大师作品等图片制作色彩启示图例。

作业要求：计算机制作，软件不限。

建议课时：讲授 8 课时，作业实践 16 课时。

第 9 章 色彩构成在设计实践中的应用

本章概述：

 本章主要讲解如何将所学的色彩设计理论与软件操作知识应用到实际设计案例中，并对一些优秀作品的色彩搭配进行分析。

教学目标：

 能够把之前所讲的内容总结并应用到实际设计中，本章中演示了利用这些理论去创作作品的过程。

本章要点：

 理论联系实际是本章的重点，也是学习色彩构成的重点，要掌握色彩的理论知识，养成良好的设计素养，掌握一套灵活的设计思路，这才是色彩构成课的精髓。

ALL WEB DESIGN LOGO DESIGN ILLUSTRATION PHOTOGRAPHY VIDEO

 色彩作为三大构成之一，是审美的重要组成部分。色彩设计看似理性，实则有很多规则与理论。作为设计师，不仅要了解这些规则，更要熟练地将其运用到实际设计中去。本章来列举几个色彩设计的实例，读者可以在实例训练中去体会理论与实践联系的奥秘。

9.1　色彩构成在图案设计中的应用

9.1.1　图案作品展示

 图案设计是传统设计中的主要内容，很多艺术院校仍将图案设计作为必修课，传统绘制大多以手绘的形式表现。图案具有超强的设计形式感，色彩设计方面更容易凸显个性，如图9-1至图9-5所示。

图 9-1　手绘图案——色相强对比、降低纯度调和

图9-2 手绘图案——单色相、明度强对比

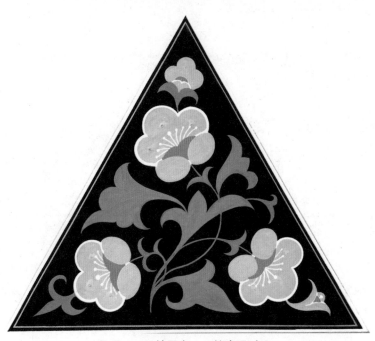

图9-3 手绘图案——纯度强对比

图 9-4　手绘图案——大面积同类色、小面积对比色

图 9-5　手绘图案——补色对比、降低明度调和

9.1.2 设计案例分析

本节将通过一个详尽的图案制作案例，展示如何使用软件制作图案。

知识点： 花形图案制作、色彩对比、Illustrator 软件操作方法。

>**01** 打开 Illustrator 软件，首先制作花形的基本单位，使用"椭圆工具"◯绘制一个竖向的椭圆形。

>**02** 使用"钢笔工具"中的"转换锚点工具"�)，分别单击椭圆形上下两个节点，此时两端的曲线点变为了直线点，弧线变成了尖角(提示：为了保证图形的对称，只制作花形的右半部即可)。

>**03** 使用"钢笔工具"中的"删除锚点工具"◢，删除左弧线中间的锚点，削减左侧椭圆形的凸出部分。

>**04** 使用"直接选择工具"◣调整右边锚点的位置及形状，调整成图中所示效果，得到花瓣的基本图形 1(提示：为了使花形更加柔美、图案更有韵律感，再制作两个花瓣的衍生图形，新的衍生图形向外依次排列，依据透视原理，曲度应大于基本图形 1)。

>**05** 复制基本图形 1，使用"变形工具"◢(可在宽度工具一栏中找到)在图形中向右推动上半部，向左推动下半部，如不理想可再使用"直接选择工具"进行微调，调整成扭曲的效果，得到衍生图形 2。

>**06** 将调整好的图形复制一个，增加曲度后适当缩小，得到衍生图形 3。

>**07** 将图形 1、2、3 摆放在一起，使用"选择工具"◣和"旋转工具"◔调整好位置，形成花形的基本单位，可以此为依据组合成各种形式的图案，以上所有步骤的结果如图 9-6 所示。

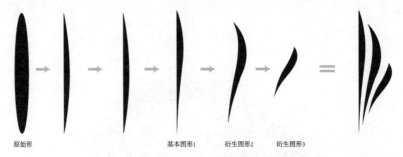

原始形　　　　　　　　　　　基本图形1　衍生图形2　衍生图形3

图 9-6　花形基本单位的制作过程

>**08** 选中基本图形，在工具箱上双击"镜像工具"◿(可在旋转工具一栏中找到)，弹出"镜像"对话框后设置参数，如图 9-7 所示，单击"复制"按钮，得到一个镜像的新图形，调整好位置，基本花形图案制作完成，如图 9-8 所示。

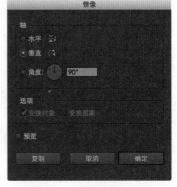

图 9-7　镜像参数设置

图 9-8　花形基本图案完成

　　至此图案的基本单位制作完成，可以根据自己的设计想法去组合出不同的新图案，下面以制作一个圆形图案为例进行讲解。

　　❯ **09** 激活图案，选择工具箱中的"旋转工具"，按住 Alt 键单击图案的下端点，同时会弹出"旋转"对话框，如图 9-9 所示。此步骤目的是将旋转的锚点（中心点、作用点）设置在端点上，如果不进行此操作，旋转锚点将默认为图案的正中心，如图 9-10 所示。

图 9-9　更改旋转锚点位置

图 9-10　锚点默认位置的旋转结果

127

》10 在 "旋转" 对话框中设置 "角度" 为 90°，单击 "复制" 按钮，在原图案的基础上，旋转且同时复制了一个图案，如图 9-11 所示。按快捷键 Ctrl+D 两次，重复该步骤，此时原图案被复制且旋转 3 遍，产生了一个完整的对称图形，如图 9-12 所示。

图 9-11　旋转设置及结果　　　　　　　图 9-12　最终效果

》11 可根据个人的设计想法设置不同的旋转数值，例如 45°、22.5° 会产生不一样的效果，如图 9-13 和图 9-14 所示。

图 9-13　旋转 45° 效果　　　　　　　　图 9-14　旋转 22.5° 效果

》12 如果需要旋转后仍保持基本图形的完整性，那么需要在旋转之前对图案适当地缩小宽度，如图 9-15 所示。旋转 45° 后基本形仍较为完整，如图 9-16 所示。

图 9-15　缩小基本形的宽度

图 9-16 旋转 45°效果

> **13** 使用"椭圆工具"⬭，在拖曳的同时按住 Shift 键绘制一个正圆形，调整到比之前制作好的图案略大一些。

> **14** 将旋转后的基本形全部选中，按快捷键 Ctrl+G 组合在一起，形成一个整体，组合好之后再同时选中圆形，在"对齐"面板中分别单击"水平居中"▯、"垂直居中"▯按钮，将其居中对齐，如图 9-17 所示。

图 9-17 居中对齐

此时图案基本适合圆形，但是圆形边缘还有较大的空隙，显得构图不够饱满，我们可以再绘制一些侧视角度的花形。

>15 绘制两个相同大小的圆形，稍加错位重叠在一起，在"路径查找器"面板中单击"减去顶层"按钮 ，得到一个月牙形状，如图 9-18 所示。

>16 选中月牙形，按住 Alt 键的同时按住 Shift 键向上拖曳，注意不要留空隙，可以有一些重叠部分，此步骤垂直移动的同时复制了一个新图形，按快捷键 Ctrl+D 再次复制一个，得到三个垂直排列的月牙形，依次为其上色，去掉轮廓色，得到最终效果，如图 9-19 所示。

>17 将月牙形以圆形图案为依据对好位置，把花形移走，复制圆形作为裁切的模板，依次复制圆形与三个月牙形进行裁切，单击"路径查找器"面板中的"交集"按钮 ，得到裁切后的图形，更改颜色后可看到效果，如图 9-20 所示（提示：月牙形的制作略显烦琐，目的是让最终图形更加准确，圆形复制后可使用快捷键 Ctrl+F，原位粘贴两次，再依次对三个月牙形进行裁切）。

图 9-18　制作月牙形

图 9-19　复制月牙形

图 9-20　裁切效果

18 把得到的半个月牙形放置在图案中的适当位置，选择"镜像工具"，按住 Alt 键将锚点移到花的中心，弹出"镜像"对话框，按图中设置，最终得到一个镜像的新图形，如图 9-21 所示。

图 9-21　镜像得到新图形

19 将两组图形全部选中，选择"旋转工具"，将锚点设置为圆心，设置旋转角度为45°，单击"复制"按钮，如图 9-22 所示。

图 9-22　旋转月牙形组

20 旋转后，反复使用快捷键 Ctrl+D 执行"再制"命令，直至图形旋转一周，得到最终效果，如图 9-23 所示。

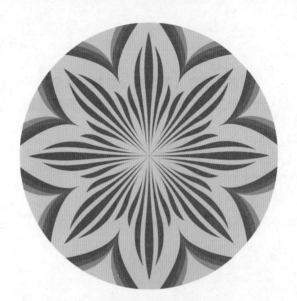

图 9-23　旋转效果

21 将主花形的中间花瓣复制一个，适当缩小，放置在圆形边缘处，依据上面所讲的方法旋转复制一周，如图 9-24 所示。

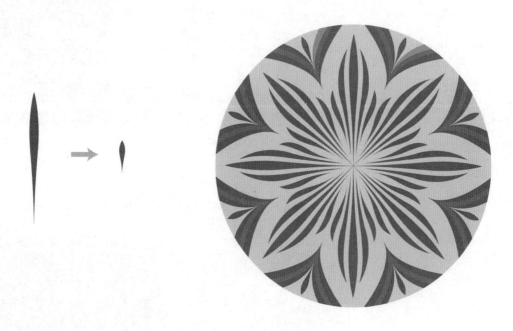

图 9-24　添加花蕊

22 绘制一个椭圆形，把上边的圆弧变成尖角（方法参考本例开始），放到花形图案底部，按照同样的方法旋转复制一周，并更改为白色，如图 9-25 所示。

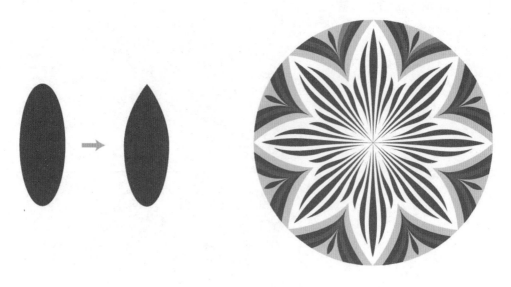

图 9-25　添加细节

> **23** 在工具箱中选择"形状生成器工具" ，在"颜色"面板中设置好新的颜色，然后在图中需要填充该颜色的位置单击鼠标，此时会自动生成一个单独的形状，且该形状填充为设置好的颜色，如图 9-26 所示。

图 9-26　添加形状

至此，圆适合的图形部分制作完成，色彩部分没有仔细搭配，下面介绍如何根据前面章节中讲到的色彩理论实现配色。

> **24** 该图案设计线条纤细、柔美，具有韵律和层次变化。下面首先来尝试单色配色，如图 9-27 所示，该图案中仅使用了品红色，也就是 CMYK 颜色模式中的 M 色，利用其明度的变化来调配出整体色彩，画面素净、淡雅，但略感单调。

C0　M0　Y0　K0
C0　M20　Y0　K0
C0　M50　Y0　K0
C0　M75　Y0　K0
C0　M100　Y0　K0

图 9-27　单色配色

❥ **25** 图 9-28 中使用了邻近色黄色与绿色进行配色，利用明度的变化及白色隔离的方式使色彩更加协调，画面图案清晰、花形突出，具有层次感。

C 0 　 M 0 　 Y 0 　 K 0
C 70 　 M 0 　 Y 60 　 K 0
C 100 　 M 10 　 Y 60 　 K 0
C 100 　 M 30 　 Y 60 　 K 0
C 85 　 M 100 　 Y 100 　 K 0
C 0 　 M 0 　 Y 40 　 K 0
C 0 　 M 0 　 Y 90 　 K 0
C 0 　 M 30 　 Y 100 　 K 0

图 9-28　邻近色配色

❥ **26** 图 9-29 中使用了补色蓝紫色与橙黄色进行配色，利用色彩渐变形式使其协调，画面色彩冲突感强，花形突出，因色彩渐变而产生了韵律感。

C 0 　 M 0 　 Y 0 　 K 0
C 20 　 M 30 　 Y 0 　 K 0
C 40 　 M 50 　 Y 0 　 K 0
C 75 　 M 80 　 Y 0 　 K 0
C 100 　 M 100 　 Y 50 　 K 0
C 0 　 M 80 　 Y 40 　 K 0
C 0 　 M 30 　 Y 100 　 K 0

图 9-29　补色配色

❯ 27 图 9-30 中使用了绿色与黄色的低纯度配色，画面色彩素净、深沉，有浓郁的年代感，能产生较强的风格化效果。

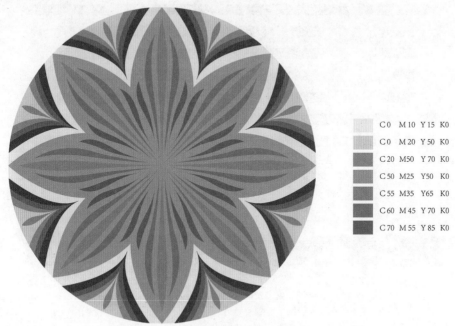

C 0 M 10 Y 15 K 0
C 0 M 20 Y 50 K 0
C 20 M 50 Y 70 K 0
C 50 M 25 Y 50 K 0
C 55 M 35 Y 65 K 0
C 60 M 45 Y 70 K 0
C 70 M 55 Y 85 K 0

图 9-30 低纯度配色

课题总结

以上通过几种不同的配色方式，目的是使读者了解同一个图案会因为不同的配色而传递出不同的色彩效果，究竟孰好孰坏，不好一概而论。总之，符合设计的主题，才是最为适合的。

9.2 色彩构成在标志设计中的应用

9.2.1 标志作品展示

标志是最浓缩的设计，看似简单，实则包含丰富的设计元素，首先给人们带来的视觉感受是造型与色彩。标志的色彩设计同样遵循色彩设计的基本原理，例如色彩的三属性、色彩的感受等，同时还受到不同行业领域的象征与视觉感官的影响，例如餐饮行业使用暖色较多，如麦当劳、可口可乐，如图 9-31 和图 9-32 所示；再如科技行业使用冷色更常见，如 IBM、联想，如图 9-33 和图 9-34 所示。另外，在进行标志设计时，可采用同类色配色、邻近色配色和色相推移配色等几种方式来实现，如图 9-35 至图 9-37 所示。

图 9-31 麦当劳标志

图 9-32 可口可乐标志

图 9-33　IBM 标志

图 9-34　联想标志

图 9-35　标志设计——同类色配色

图 9-36　标志设计——邻近色配色

图 9-37　标志设计——色相推移配色

9.2.2　设计案例分析

　　本节将展示一个标志制作案例，为某时尚时装品牌设计，选用英文字母 Z 和 N 作为基本图形，通过多色相组合成图形。

　　知识点： 多色相渐变及透明度调和、Illustrator 软件操作方法。

❯01 打开 Illustrator 软件，按快捷键 Ctrl+R 调出标尺，从标尺上拖出横竖各一条辅助线找出坐标点，以该点为基准，选择"椭圆工具"，按住 Alt+Shift 键，从中心向外绘制一个正圆形，如图 9-38 所示。

图 9-38　绘制正圆形

❯02 绘制一个图形，填充为蓝色，使其左下角与圆形圆心对齐，如图 9-39 所示。

图 9-39　绘制新图形

> **03** 选中蓝色图形，选择"镜像工具"，按住 Alt 键的同时单击圆心点，设置该点为镜像坐标，在弹出的"镜像"对话框中设置水平轴，单击"复制"按钮得到一个镜像的新图形，如图 9-40 所示。

图 9-40　垂直镜像并复制图形

> **04** 选中两个蓝色图形，选择"镜像工具"，按住 Alt 键单击圆形最右边缘，设置右边缘为镜像轴，在弹出的"镜像"对话框中选择垂直轴，单击"复制"按钮，得到新图形，如图 9-41 所示。

图 9-41　水平镜像并复制图形

139

> **05** 在"窗口"菜单中调出"路径查找器"面板，选中左边的两个蓝色图形，单击第一个按钮，将其合并成一个图形，再选择右边的两个蓝色图形，采用同样的方法合并成一个图形，如图 9-42 所示。

图 9-42　合并图形

> **06** 同时选中蓝色图形，选择"旋转工具"，按住 Alt 键单击蓝色图形右边的中心处，定义该点为圆心，在弹出的"旋转"对话框中设置旋转角度为 45°，单击"复制"按钮得到新图形，如图 9-43 所示。

图 9-43　旋转并复制图形

07 选中下半部的蓝色图形，按住 Shift 键同时移动，保持 45° 角度，将蓝色图形的左边中心吻合到参考线处，如图 9-44 所示。

图 9-44 移动图形

08 选择"钢笔工具"，在两个蓝色图形的空白处依次单击，绘制一个新图形将二者连接在一起，同时选中三个图形，在"路径查找器"面板中单击第一个按钮，将其合并成一个图形，如图 9-45 所示。

图 9-45 绘制图形并合并

>09 选择红色的圆形，按住 Alt+Shift 键的同时，拖曳圆形到水平位置复制两个、斜下方位置复制一个，得到三个新的圆形，如图 9-46 所示。

图 9-46　复制圆形

>10 选择上部的两个圆形和中间的蓝色图形，在"路径查找器"面板中合并为一个图形，再选择斜向的两个圆形和一个蓝色图形组合成新图形，此时得到两个完整的图形，如图 9-47 所示。

图 9-47　合并圆形后得到两个新图形

11 选择上方的蓝色图形，按住 Alt+Shift 键复制一个新图形与下方对齐，如图 9-48 所示。

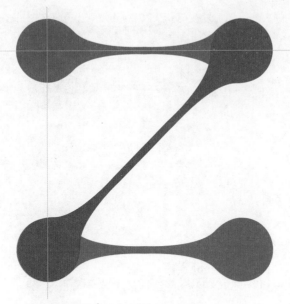

图 9-48　得到一个 Z 形

12 全选所有图形，在工具箱中双击"旋转工具"，在弹出的对话框中设置"角度"为 90°，单击"复制"按钮后得到完整的图形，如图 9-49 所示。

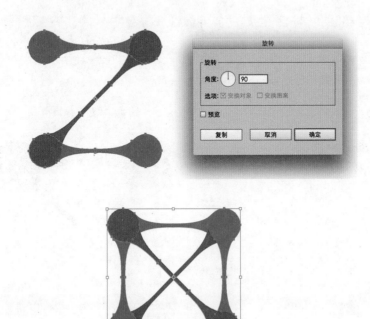

图 9-49　图形制作完成

≻13 为每个图形设定不同的色彩，此处依据色相的不同，设置了三种渐变色，如图 9-50 所示。

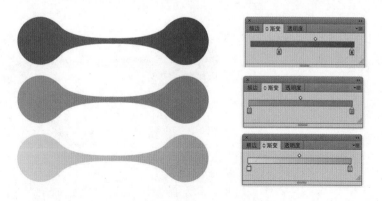

图 9-50　设置颜色

≻14 选择其中一组图形，设置"不透明度"为 50%，使图形增加层次感，如图 9-51 所示。

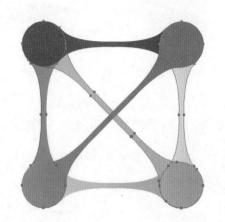

图 9-51　设置透明度

≻15 为标志图形添加文字，最终完成的效果如图 9-52 所示。

ZARA NATIVE

图 9-52　标志制作完成

9.3　色彩构成在海报设计中的应用

9.3.1　海报作品展示

　　海报设计可分为很多种，可以为企业进行宣传，提高知名度，或者传输某种文化、信息，我们在日常生活中每天都能见到。海报设计更突出个性与创意，它的表现幅面更大，色彩的运用在海报设计中极其重要，如图 9-53 至图 9-58 所示。

图 9-53　海报设计——红色、蓝色对比色配色，大面积有彩色，突出无彩色产品和文字

图 9-54　海报设计——红色、蓝色叠色设计，明度对比突出白色文字

图 9-55　海报设计——暖色为主色，低明度蓝色配色，白色调和

图 9-56　海报设计——橙色、青色补色配色，白色、黑色调和，文字突出

图 9-57　海报设计——绿色、红色补色配色，白色文字突出

图 9-58　海报设计——大面积低纯度蓝色，小面积高纯度黄色突出

9.3.2　设计案例分析

本节将通过讲解一个详尽的海报设计案例，展示如何通过软件制作海报。

知识点：图形制作、色彩搭配、Illustrator 软件操作方法。

＞01 打开 Illustrator 软件，选择菜单"文件"/"新建"命令，新建一个文件，设置"名称"为"海报设计案例"，"宽度"为 42cm，"高度"为 57cm，"出血"均为 0.3cm，"栅格效果"为高 (300ppi)，"颜色模式"为 CMYK，如图 9-59 所示。

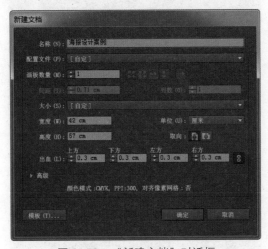

图 9-59　"新建文档"对话框

＞02 选择工具箱中的"矩形工具" ，快捷键为 M，绘制一个竖长的矩形作为背景，按快捷键 Ctrl+2 将背景层锁定，如图 9-60 所示。

图 9-60　锁定背景层

> **03** 选择工具箱中的"矩形工具" ■，快捷键为 M，绘制一个细长的矩形并填充颜色，之后选择工具箱中的"选择工具" ■，快捷键为 V，按住 Ctrl+Alt 键的同时向下拖曳矩形进行复制，如图 9-61 所示。

图 9-61　绘制并复制矩形

> **04** 框选两个矩形，选择菜单"对象"/"混合"/"混合选项"命令，在弹出的"混合选项"对话框中将"间距"设置为"指定的步数"，并将数值调整为 8，如图 9-62 所示，单击"确定"按钮。

图 9-62　设置混合选项

> **05** 选择菜单"对象"/"混合"/"建立"命令，快捷键为 Ctrl+Alt+B，建立混合效果，如图 9-63 所示。

图 9-63　建立混合效果

>**06** 选择菜单"对象"/"扩展"命令，按住 Shift 键的同时选择偶数行的矩形并填充低明度颜色，按住 Ctrl+Alt 键的同时向下拖曳矩形进行复制，如图 9-64 所示。

图 9-64　复制矩形

07 选择工具箱中的"文字工具" ，快捷键为 T，输入海报文字，如图 9-65 所示。

图 9-65　输入文字

08 按住 Ctrl+Alt 键的同时向右上方拖曳文字进行复制，设置文字排列方式后，调整后方文字的颜色，如图 9-66 所示。

图 9-66　复制对象

> 09 框选两个文字图层，选择工具箱中的"混合工具" ，快捷键为 W，双击弹出"混合选项"对话框，设置"间距"为"指定的步数"，并将数值调整为 8，单击"确定"按钮，如图 9-67 所示。

图 9-67　设置混合选项

> 10 按快捷键 Ctrl+Alt+B 建立混合效果，如图 9-68 所示。

图 9-68　建立混合效果

> 11 选择菜单"对象"/"扩展"命令，在"扩展"对话框中勾选"对象"与"填充"复选框，单击"确定"按钮，如图 9-69 所示。

图 9-69　扩展对象

12 选择文字后单击鼠标右键，在弹出的快捷菜单中选择"取消编组"命令，按住 Shift 键分别将奇数层的对象与偶数层的对象全部选中并统一更改颜色，如图 9-70 所示。

图 9-70　设置对象颜色

13 按住 Ctrl+Alt 键的同时向右上方拖曳文字进行复制，选择菜单"对象"/"扩展"命令，之后选择工具箱中的"自由变换工具" ，快捷键为 E，将其切换到"自由扭曲"选项，如图 9-71 所示。

图 9-71　自由扭曲工具

>14 对文字的阴影层进行调整，并调整其中文字的颜色，如图 9-72 所示。

>15 此时图形制作完毕，添加文字等细节，如图 9-73 所示。

图 9-72 调整文字阴影颜色

图 9-73 添加细节

>16 在完成海报设计后，尝试多种配色方案，将背景设置为灰蓝色，主体文字设置为粉红色，得到低明度蓝色与红色的对比配色，如图 9-74 所示。

>17 纯度对比配色，画面以大面积的低纯度灰色为主，小面积点缀高纯度的黄色突出重点，如图 9-75 所示。

图 9-74 低明度配色

图 9-75 大面积低纯度，小面积高纯度

9.4　课后作业

1. 标志设计

作业内容：自主命题，设计一款标志，并为其设计三种以上不同风格的配色。

作业要求：A4 大小，横竖不限，软件不限。

建议课时：8 课时。

2. 图案设计

作业内容：设计圆形适合图案，要求设计一种中式复古风格的色彩。

作业要求：A4 大小，横竖不限，软件不限。

建议课时：8 课时。

3. 海报设计

作业内容：设计个人宣传海报，主题鲜明，要具有个性，色彩可尝试单色配色、多色相配色、纯度对比配色等方式。

作业要求：A4 大小，横竖不限，软件不限。

建议课时：8 课时。

色彩构成

考试题库

清华大学出版社

考 试 题 库

一、单项选择题：在每小题的备选答案中选出一个正确答案，并将正确答案的代码填在题干上的括号内。

1. 数字色彩课是基于（　　　）传统课程发展而来的。

A. 色彩　　　　　　　　　　B. 素描　　　　　　　　　　C. 三大构成

2. 在数字构成常用软件中，基于点图像的软件为（　　　）。

A. Photoshop　　　　　　　B.Illustrator　　　　　　　C.3ds Max

3. 在数字构成常用软件中，基于矢量图形的软件有（　　　）。

A.Photoshop　　　　　　　B.Illustrator　　　　　　　C.Painter

4. 在图像处理软件中，影响图像清晰度的是（　　　）。

A. 颜色模式　　　　　　　　B. 分辨率　　　　　　　　　C. 存储格式

5. 色彩被感知的过程属于（　　　）。

A. 物理过程　　　　　　　　B. 生理过程　　　　　　　　C. 物理与精神的结合

6. 两个对比色，其面积（　　　）时对比最强。

A. 等量　　　　　　　　　　B. 大小差距较大　　　　　　C. 大小差距较小

7. 在 Photoshop 软件中，打开文件的快捷键是 Ctrl+（　　　）。

A. O　　　　　　　　　　　B. V　　　　　　　　　　　C. S

8. 色光三原色中的红色是（　　　）。

A. ⬤　　　　　　　　　　　B. ⬤　　　　　　　　　　　C. ⬤

扫码看选项

9. 颜料三原色中的蓝色是（　　　）。

A. ⬤　　　　　　　　　　　B. ⬤　　　　　　　　　　　C. ⬤

扫码看选项

10. 通过三属性进行色彩调和，可以（　　　）将画面色彩调整为灰色调。

A. 降低明度　　　　　　　　B. 降低纯度　　　　　　　　C. 改变色相

11. 如果需要制作一个图形，放大且不会失真，应使用（　　）软件来制作。

A.Photoshop　　　　　　　　B.Illustrator　　　　　　　　C.Painter

12. 在 Illustrator 软件中，执行以下（　　）命令可以导入位图。

A. "文件" / "置入"　　　　　B. "对象" / "导入"　　　　　C. "编辑" / "置入"

13. 想要将多个对象进行编组，可以使用快捷键（　　）。

A.Ctrl+;　　　　　　　　　　B.Ctrl+R　　　　　　　　　　C.Ctrl+G

14. 要将一幅位图图像转换为矢量图，需要执行（　　）操作。

A. 实时描摹　　　　　　　　　B. 创建轮廓　　　　　　　　　C. 栅格化

15. 在色光中，红、绿、蓝三种光重叠会出现（　　）。

A. 黑色　　　　　　　　　　　B. 黄色　　　　　　　　　　　C. 白色

16. 人们肉眼可以看到的色光在光波中叫作（　　）。

A. 红外线　　　　　　　　　　B.X 射线　　　　　　　　　　C. 可见光

17. 色光三原色的原理与计算机中的（　　）颜色模式相同。

A.CMYK　　　　　　　　　　B.RGB　　　　　　　　　　　C.HSB

18. "色是光之子，而光是色之母"，这句话是由（　　）的教授约翰内斯·伊顿提出的。

A. 伯明翰艺术设计学院　　　B. 英国皇家艺术学院　　　　C. 包豪斯设计学院

19. 在 RGB 颜色模式下，R、G、B 三个数值均为 125，该色彩为（　　）。

A. 黑色　　　　　　　　　　　B. 浅蓝色　　　　　　　　　　C. 灰色

20. 色彩具有味觉，看到（　　）时会使人联想到甜味。

A. 绿色　　　　　　　　　　　B. 橙色　　　　　　　　　　　C. 褐色

21. 构成主义是现代艺术兴起的流派之一，形成于 20 世纪初，奠基人（　　）首先提出来 "构成" 这一概念。

A. 蒙德里安　　　　　　　　　B. 康定斯基　　　　　　　　　C. 塔特林

22. 在 Illustrator 软件中，"钢笔工具" 中的 "转换锚点属性工具" 的快捷键是（　　）。

A. Ctrl　　　　　　　　　　　B. Alt　　　　　　　　　　　C. Shift

23. Photoshop 和 Illustrator 都是隶属于（　　）公司。

A. Adobe　　　　　　　　　　B. Corel　　　　　　　　　　C. Discreet

24. 一种色，其明度降低，色相则（　　）。

A. 减弱　　　　　　　　　　　B. 增强　　　　　　　　　　　C. 不变

25. 一种色为暖色，降低其明度，则（　　）。
A. 变冷　　　　　　　　　B. 变暖　　　　　　　　C. 不变

26. 色光通过三棱镜分解后形成的是（　　）。
A. 白色　　　　B. 由红到紫的一条过渡色带　　　C. 由红到紫的七种颜色

27. 在 CMYK 颜色模式下，C=0、M=100、Y=50、K=0，该色彩为（　　）。
A. 绿色　　　　　　　　　B. 红色　　　　　　　　C. 橙色

28. 在 HSB 颜色模式下，S 代表（　　）。
A. 明度　　　　　　　　　B. 色相　　　　　　　　C. 饱和度

29. 在 RGB 颜色模式中，当 R、G、B 数值均为 0 时，代表（　　）。
A. 最亮（白）　　　　　　B. 最暗（黑）　　　　　C. 最纯（饱和度最高）

30. 在 Illustrator 软件中，使用（　　）工具，可以实现不同图形之间形状与色彩的渐变效果。
A. 混合　　　　　　　　　B. 渐变　　　　　　　　C. 移动

二、多项选择题：在每小题的备选答案中选出两个或两个以上正确答案，并将正确答案的代码填在题干上的括号内。

1. 包豪斯学校开创了全新的现代设计的教育理念，并在教学中逐步形成了完整的教学计划和理论体系，以下哪些属于包豪斯的教学理念？（　　）
A. 技术和艺术应该和谐统一
B. 对材料、结构、肌理、色彩有科学的理解
C. 集体工作是设计的核心
D. 艺术家、企业家、技术人员应该紧密合作

2. 色彩推移的技巧可以使画面（　　）。
A. 色彩丰富但不混乱　　　　　　　B. 色彩跳跃感强
C. 色彩有渐变效果　　　　　　　　D. 色彩纯度高

3. 关于色彩对比正确的说法是（　　）。
A. 色彩对比是偶然形成的
B. 色彩对比有主观性、有错觉
C. 色彩对比是两种或两种以上的色彩在一起形成的对比
D. 色彩对比是指各色彩之间存在的矛盾、对立及差别

4. 在色彩对比中，形状越（　　），注目度越高；形状越（　　），注目度越低。
A. 聚集
C. 大
B. 分散
D. 小

5. 利用面积进行色彩调和，可以大面积使用（　　　），小面积使用（　　　）。

A. 同类色
B. 邻近色
C. 补色
D. 三原色

6. 下列属于冷色调基本色相的是（　　　）。

A.
B.
C.
D.

扫码看选项

7. 下列具有轻软感的色有（　　　）。

A.
B.
C.
D.

扫码看选项

8. 下列具有朴素感的色有（　　　）。

A.
B.
C.
D.

扫码看选项

9. 在 Illustrator 中，提供了哪几种调整对齐依据？（　　　）

A. 对齐所选对象
B. 对齐关键对象
C. 对齐画板
D. 对齐图层

10. 色彩推移分为（　　　）。

A. 多色相推移
B. 全色相推移
C. 半色相推移
D. 两色色相推移

11. 在色相环中，两种色距离越近的，其色相对比（　　　）；距离越远，色相对比（　　　）。

A. 越强
B. 越弱
C. 不变
D. 差异不大

12. 传统三大构成包括（　　　）。

A. 色彩构成
B. 立体构成
C. 光影构成
D. 平面构成

13. Photoshop 软件中通道的作用有 (　　　)。

A. 存储色彩信息　　　　　　　　　　　B. 存储选区

C. 存储透明背景图像　　　　　　　　　D. 分图层

14. 降低某种颜色纯度的方法有 (　　　)。

A. 降低饱和度数值　　　　　　　　　　B. 提高其补色的数值

C. 降低明度数值　　　　　　　　　　　D. 改变色相数值

15. 当画面中色彩过于凌乱，对其进行补救可以采取 (　　　) 的方法。

A. 提高所有色彩明度　　　　　　　　　B. 提高所有色彩纯度

C. 降低所有色彩明度　　　　　　　　　D. 降低所有色彩纯度

16. 在下面的几种不同色相对比中，对比最强的为 (　　　)，对比最弱的为 (　　　)。

A. 邻近色对比　　　　　　　　　　　　B. 同类色对比

C. 补色对比　　　　　　　　　　　　　D. 同种色对比

17. 在色彩对比中，两色距离 (　　　) 色彩对比最强，两色距离 (　　　) 色彩对比弱。

A. 较远　　　　　　　　　　　　　　　B. 适中

C. 重叠　　　　　　　　　　　　　　　D. 挨近

18. 以下为补色对比的有 (　　　)。

A. 红与绿　　　　　　　　　　　　　　B. 黄与绿

C. 黄与紫　　　　　　　　　　　　　　D. 蓝与紫

19. 在明度对比中，画面为亮色调且色彩对比较强的是 (　　　)，画面为暗色调且色彩对比较弱的是 (　　　)。

A. 中长调　　　　　　　　　　　　　　B. 高长调

C. 低长调　　　　　　　　　　　　　　D. 低短调

20. 哪种色彩能给人轻软之感？(　　　)

A. 白色　　　　　　　　　　　　　　　B. 蓝紫色

C. 粉色　　　　　　　　　　　　　　　D. 红色

21. 在 Photoshop 软件中，可以存储的文件格式有 (　　　)。

A. PSD　　　　　　　　　　　　　　　B. TIFF

C. JPG　　　　　　　　　　　　　　　D. CDR

22. 在 Photoshop 软件中，打开文件的快捷方式有 (　　　)。

A. Ctrl+O　　　　　B. 双击软件界面空白处

C. Ctrl+N　　　　　D. 双击标题栏

23.(　　　) 称为色彩的三要素。

A. 冷暖　　　　　　　　　　　　B. 明度

C. 色相　　　　　　　　　　　　D. 纯度

24. 在明度对比中，明度最高的色是 (　　　　)，明度最低的色是 (　　　　)。

A. 黄色　　　　　　　　　　　　B. 黑色

C. 深蓝色　　　　　　　　　　　D. 白色

25. 在色相环中，排列在 (　　　) 之内的色彩统称为邻近色，把成 (　　　) 的色彩统称为对比色。

A. 15°　　　　　　　　　　　　B. 60°

C. 120°～180°　　　　　　　　 D. 110°～160°

26.(　　　) 的搭配有一种柔和、有序、和谐的感觉，(　　　) 的搭配具有强烈的视觉冲击力。

A. 对比色　　　　　　　　　　　B. 互补色

C. 邻近色　　　　　　　　　　　D. 同类色

27. 将不同明度的两个色并置在一起时，如黄色与紫色并置，会很明显地感觉到黄色比原来 (　　　)，而紫色比原来 (　　　)。

A. 更暗　　　　　　　　　　　　B. 更大

C. 更亮　　　　　　　　　　　　D. 更小

28. 在 Photoshop 软件中，下面选项中对色阶描述正确的是 (　　　)。

A. "色阶" 对话框中的 "输入色阶" 用于显示当前的数值

B. "色阶" 对话框中的 "输出色阶" 用于显示将要输出的数值

C. 调整 Gamma 值可改变图像暗调的亮度值

D. "色阶" 对话框中共有 5 个三角形的滑块

29. 在 Photoshop 软件中，下面的描述正确的是 (　　　)。

A. 色相、饱和度和亮度是颜色的三种属性

B. "色相/饱和度" 命令具有基准色方式、色标方式和着色方式三种不同的工作方式

C. "替换颜色" 命令实际上相当于使用 "颜色范围" 与 "色相/饱和度" 命令来改变图像中局部的颜色

D. "色相" 的取值范围为 0～180

30. 下列 (　　　) 颜色模式的图像不能执行可选颜色命令。

A. Lab　　　　　　　　　　　　B. RGB

C. CMYK　　　　　　　　　　　D. 多通道

三、填空题

1. 色相是指色彩的＿＿＿＿＿＿＿，是＿＿＿＿＿＿＿的代名词。

2. 明度是指色彩的_____程度。

3. 纯度是指色彩的_____程度。

4. 在 Illustrator 中，文件一般被存储为_____格式，而在 Photoshop 中则存储为_____格式。

5. _____混合也叫色光混合，是指不同的色光混合在一起，产生的新色光明度高于混合前的原色光明度。

6. _____格式可同时存储矢量信息和位图信息。

7. 色彩的三大要素是_____、_____和_____。

8. 在色相环中，直径相对的两种色相称为_____。

9. 颜料的三原色包括_____、_____、_____。

10. 明度变化是指在某一种色中加_____或_____构成的由亮到暗的色彩变化。

11. 在 Photoshop 软件中，用于四色印刷品文件的是_____颜色模式。

12. 在 Illustrator 软件中，对某一个图形进行移动的同时，要保持水平或者垂直方向的快捷键是_____。

13. 色彩不变的情况下，面积扩大，对比效果_____。

14. 色彩被感知到必须具备的条件是_____、_____、_____。

15. 色彩推移可分为_____、_____、纯度推移及_____。

16. 明度推移是指将色彩按照秩序提高或者降低明度，由_____到_____或是由_____到_____依次排列，形成一种渐变的形式。

17. 明度对比根据强弱可分为 6 种，分别为高长调、高短调、_____、_____、_____、低短调。

18. 在色彩调和中，在统一基调的基础上，可以使用_____、_____、_____三种方法。

19. 利用色彩之间渐变的形式使本来对比着的色包含对方的色而调和，可以有_____、_____、_____、互混渐变调和。

20. 在 Photoshop 软件中，使用"调整边缘"命令时，如果需要调整边的选区边界的大小，应该设置_____参数。

四、判断题

1. "万绿丛中一点红"，这是对色彩对比中明度对比的比喻。　　　　　　　（　　）

2. 色彩的冷暖属于色彩的基本属性之一。 （　　　）

3. RGB 与 CMYK 两种颜色模式中，色域范围更大的是 RGB。 （　　　）

4. 色彩冷暖给人不同的感受，暖色有前进感，冷色有后退感。 （　　　）

5. 纯度是指色彩的鲜艳程度，相同的色相有纯度变化，不同的色相纯度也会不同。 （　　　）

6. 夏天适宜穿着暖色的衣服，感觉更加凉爽。 （　　　）

7. 在 Illustrator 软件中，图形放得过大，会产生锯齿状。 （　　　）

8. 色彩调和是指冲突的各色之间通过某些方法使其达到色彩和谐统一的状态。 （　　　）

9. Photoshop 和 Illustrator 都是 Adobe 公司旗下的产品，都属于矢量化软件。 （　　　）

10. Photoshop 软件中的"色阶"命令可以调整画面中的明度关系。 （　　　）

11. 色光的三原色为红、黄、蓝。 （　　　）

12. 计算机将人们从繁重的手绘中解脱出来，通过计算机学习构成的同时，手绘能力可以完全抛弃。 （　　　）

13. 白色被明度不高的有彩色包围的时候，会给人一种清爽、鲜明的感觉。白色的背景可以使画面清晰、明亮。 （　　　）

14. 在 Photoshop 中保存一个文件的快捷键是 Ctrl+O。 （　　　）

15. 减光混合也叫色光混合，是指不同的色光混合在一起，产生的新色光明度高于混合前的原色光明度。 （　　　）

16. 在减光混合中，两种补色相混成为白色。 （　　　）

17. 将已有的自然色彩或人为色彩进行分析、提取，在保留和利用原有色彩关系的意象、精神、气氛、风格前提下，打散、分解其结构组织，可以重新筑构新色彩形态。 （　　　）

18. 同类色是指色相环中 60° 夹角内的颜色。 （　　　）

19. 如果最初使用 RGB 颜色模式，进行最终输出时要转成 CMYK 颜色模式时，色彩不会发生变化。 （　　　）

20. 牛顿在实验中发现了七色光，分别为红、橙、黄、绿、青、蓝、紫。 （　　　）

五、名词解释题

1. 原色

2. 间色

3. 同类色

4. 邻近色

5. 对比色

6. 补色

7. 明度

8. 色相

9. 纯度

10. 分辨率

11. 色彩推移

12. 纯度推移

13. 色彩调和

14. 风格派

15. 色彩构成

16. 色立体

17. 色相对比

18. 综合推移

19. 减色法

20. 色彩性格

六、简答题

1. 简述传统的色彩设计与数字色彩设计间的共同点与差异性。

2. 简述明度推移的分类，以及各自的特点。

3. 简述色相对比的分类，以及各自的特点。

4. 简述色彩对比与图形面积、形状和位置之间的关系。

5. 简述包豪斯的含义及其影响。

6. 简述 RGB 颜色模式与 CMYK 颜色模式之间的区别。

7. 分别简述 Photoshop 与 Illustrator 软件各自常用存储格式的特点。

8. 如何利用形的变化和构图方法来调和色彩?

9. 如何降低色彩的纯度?

10. 此图为 Illustrator 软件界面，依次写出图中所标位置的名称并简单介绍其作用。

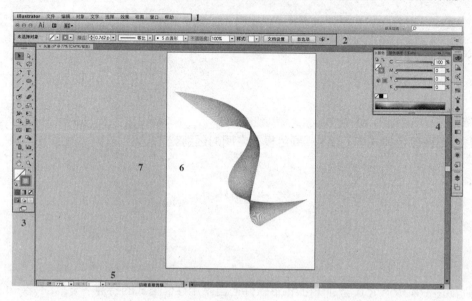

七、论述题

1. 以修拉的作品《大碗岛星期天的下午》为例，试论述在该作品中有关颜色的联想。

2. 在人们的生活中，色彩是构成生活环境的重要组成部分，人们对颜色的反应都是有一定的规律的，试论述在日常生活中有关色彩的运用及其规律。

3. 试论述色彩构成所学到的知识如何应用到实际设计中去。

4. 色彩构成与平面构成、立体构成合称为三大构成，你认为三大构成为何会成为设计专业的基础课程？

5. 结合你的专业，谈一谈构成在实际设计作品中的作用。

八、操作题

1. 利用 Photoshop 软件中的图层功能制作色光三原色及颜料三原色图示。

扫码看选项

2. 利用 Illustrator 软件制作综合推移练习，要求独立设计图形色彩。

3. 利用渐变调和法设计一组色彩调和的画面，要求使用 12 色色相环中的所有色相。

4. 选择一幅知名的绘画大师的作品，进行色彩解构、分析，在计算机中重新设计图形后将分析好的色彩填入。

5. 尝试运用单色配色、多色相配色、纯度对比配色等方式制作个人宣传海报，要求主题鲜明，具有个性。